高等学校艺术设计专业课程改革教材

立 体 构 成

主　编　冉　健　马　蜻
副主编　王姝娟　林　洁

清华大学出版社
北京交通大学出版社
·北京·

内 容 简 介

本书从空间、体量等基本视觉元素的组合形式研究及处理技巧出发,从培养思维习惯和逻辑运用方式出发,阐述了立体构成的设计要点,并引导学习者在实践、鉴赏的各项活动中将以往的感性认知上升为理性认知的恒定高度,并据此获得稳厚良好的专业基础素养,以便服务于现实的专业设计。

本书适用于艺术设计专业的本、专科基础阶段学习,也可供广大艺术设计爱好者和相关设计工作者参考。

本书封面贴有清华大学出版社防伪标签,无标签者不得销售。
版权所有,侵权必究。侵权举报电话:010-62782989 13501256678 13801310933

图书在版编目(CIP)数据

立体构成 / 冉健,马靖主编;王姝娟,林洁副主编. —北京:北京交通大学出版社:清华大学出版社,2022.3
高等学校艺术设计专业课程改革教材
ISBN 978-7-5121-4679-2

Ⅰ.①立… Ⅱ.①冉… ②马… ③王… ④林… Ⅲ.①立体造型—高等学校—教材 Ⅳ.①J06

中国版本图书馆 CIP 数据核字(2022)第 006812 号

立体构成
LITI GOUCHENG

责任编辑:黎丹

| 出版发行: | 清 华 大 学 出 版 社 | 邮编:100084 | 电话:010-62776969 |
| 北京交通大学出版社 | 邮编:100044 | 电话:010-51686414 |

印 刷 者:艺堂印刷(天津)有限公司
经 销:全国新华书店
开 本:210 mm×285 mm 印张:7.5 字数:232 千字
版 印 次:2022 年 3 月第 1 版 2022 年 3 月第 1 次印刷
印 数:1~2 000 册 定价:49.00 元

本书如有质量问题,请向北京交通大学出版社质监组反映。对您的意见和批评,我们表示欢迎和感谢。
投诉电话:010-51686043,51686008;传真:010-62225406;E-mail:press@bjtu.edu.cn。

总序

接到为"高等学校艺术设计专业课程改革教材"写序的请求,我感到非常的荣幸。在与编者就本系列教材的选题背景与编写思路进行深入讨论后,感觉教材的编写者对于本系列教材的编写是非常严谨和认真的。同时,也深刻感受到本系列教材的编写有其必要性和意义。

随着我国经济的飞速发展,人们对生活品质的追求越来越高,由此带动了艺术与设计领域的繁荣。设计是把一种计划、规划、设想通过视觉的形式传达出来的创造性活动。同时,设计的一个重要特征就是可实施性。近年来,我国普通高等院校设计专业的教师在艺术与设计领域不断探索,找到了课堂设计教学及设计实施与应用的有效结合点,并以教材的形式归纳总结出来,形成了系统的理论体系,为设计教育做出了重大贡献。本系列教材的编者就是其中的代表。

本系列教材的编写充分体现了高等院校设计教育以"能力培养为中心"的教学原则,注重对学生进行知识的理解与应用训练,重点培育学生的实践能力;强调理论讲授、案例分析、课堂讨论相结合的方式,增强学生的感性认识,调动学生参与教学活动的积极性。本系列教材内容全面、理论讲解细致、图文并茂、理论结合实践、紧跟设计门类和设计专业市场需求、实践性强,对在校学生有很大的指导作用。本系列教材的编写还充分体现出对学生艺术设计思维能力培养和设计技能训练的重视,使学生在训练中提高,在思考中进步,在欣赏中成长,是一套集科学性、艺术性、实用性和欣赏性于一体的、特色鲜明的教材,对提升学生的艺术设计品位、设计思维能力、设计操作能力和设计表达能力大有益处。

本系列教材的图片都是通过精挑细选而来的,能帮助学生更加形象直观地理解理论知识,这些精美的图片还具有较高的参考和收藏价值。本书可作为普通高等院校艺术设计专业的基础教材,还可以作为行业爱好者的自学辅导用书。

<div style="text-align:right">

文 健

2021年12月于广州

</div>

前言

在日常生活中，从文具、餐具等小型器物到室内家具、建筑等较大的立体形态，以及庭院、都市等大规模的三维形态，都离不开立体。因而在造型设计的创造活动中，除了二维的视觉语言，往往要涉及立体的造型。如何将立体本身当作鉴赏对象创作出优美的纯艺术造型；如何从实用功能和用途来决定设计形态，创作出合理的三维造型；如何利用材料的特性去丰富造型的表现等，这些都是设计者在立体造型设计中需要思考的基本问题。

作为基础造型的立体构成是现代设计的重要组成部分，它探讨的内容是点、线、面、空间等立体构成基本要素，同时它研究结构及物体运动问题。对这些立体造型中的共性基础问题进行研究，能培养高效率的造型创作能力，提高与形态相关的敏锐感觉，提高美的素养。

本书第1章主要介绍空间立体形态的分类及立体构成美的形式法则；第2章主要讲解基本要素——点、线、面、体的形态特征、构成规律和形态的综合构成的表现及纸材质的结构形式；第3章介绍了纸材质在现代立体设计中的应用；第4章立足于动态思维的体现，将纸张的立体加工方法与中国美术动画片组成形式之一——"折纸动画"结合，进一步探讨如何转换思路、拓展设计方法；第5章是针对学生完成的立体构成作业进行的点评，具有交流的价值。

本书编写人员在教学实践中积累了大量丰富且宝贵的教学资源，将自身多年沉淀、整理而来的有关知识以文字的形式呈现给大家，具有较强的实用性。本书适合高等院校艺术设计专业的师生阅读和参考，也可作为热爱立体设计的自学者专业学习的辅导书。

由于水平有限，书中难免有疏漏之处，恳请专家、学者和广大读者批评指正。

冉 健
2021年12月于成都

立体构成

目录 Contents

第0章　概述	1
第1章　空间立体造型的基本因素	3
1.1　空间立体形态	4
1.2　立体构成美的形式法则	11
第2章　形态与形态的构成	23
2.1　形态的基本要素	24
2.2　形态的综合构成	37
2.3　纸材质的结构形式	49
第3章　纸材质在现代立体设计中的应用	57
3.1　纸张在仿生结构中的应用	58
3.2　纸材质构成在陈设设计中的应用	66
第4章　纸材质构成在动画设计中的应用	71
4.1　纸的动态构成	72
4.2　纸的仿生结构与折纸动画	78
第5章　学生立体设计作业点评	87
参考文献	114

第0章

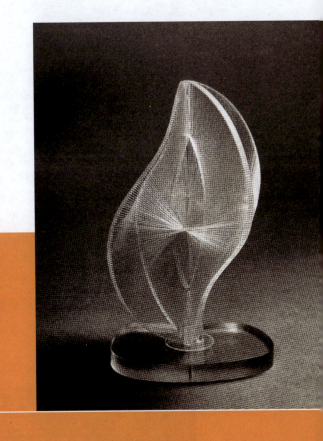

概 述

立体构成起源于德国包豪斯学校，该学校以科学、严谨的理论为依据，推行"包豪斯"教学核心理念，后由日本学生水谷武彦带回日本，开设包豪斯体系的"构成原理"，经过传播，进入我国，通过进行大规模的设计教育改革推动，最终形成了我们熟悉的"三大构成"基础课程体系。

立体构成是"三大构成"基础课程体系中的一部分，是进行立体设计的专业基础。作为基础造型的立体构成，是贯通以各种造型领域（绘画、雕刻等各种设计）中共同存在的基础性共性问题为对象进行研究和教学的。具体来讲，就是着眼于点、线、面、立体、空间等以维度分类的形态要素，探讨三维造型活动领域中造型的共性基础问题。同时，着眼于制作作品时所需"材料"，探讨各种材料应具有的不同加工手段。通过立体构成的学习和训练，使初学者了解和掌握立体构成的构成方法，并使他们具有将二维形态转化为三维形态的加工能力，在训练中认识立体设计中的形式美规律，提高其设计能力和审美能力。因此，立体构成是从事立体设计及爱好立体设计的初学者必须掌握的一门基础知识。

立体构成是三维空间的一种体验，是将造型元素表现为三次元形状，从多个视点观察，趋于视觉化和触觉化的感受；立体构成是一种相对模仿的造型新观念，包括感性的直觉创造和理性的逻辑创造；立体构成是运用立体造型元素及构成规律，借助材料和技术手段来塑造立体和空间的关系，从多个视点完成三维视觉造型。简单来说，立体构成就是把视觉、技术、材料相结合的基础学科。

在立体构成中，其具体表现形式是按照构成材料的形态差别加以区分的。按总的形态划分，立体构成可分为线材构成、面材构成、块材构成；按总的材料使用划分，立体构成可分为纸张、木材、金属及其他材料构成。其具体内容分别在以后的章节中讲述。

立体构成的应用比较广泛。在日常生活中，从文具、餐具等小型器物到室内家具、建筑物等较大的立体形态，以及都市等大规模的"三维形态"，无一不是立体设计的产物。上述这些三维物体是从实用的功能与用途来决定形态的，另外还有一些不具有使用目的、将形态本身当作鉴赏对象的纯艺术造型（见图0-1和图0-2）。

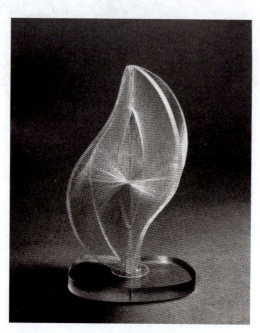

图0-1 空间的构成
（瑙鲁·加博，富山县立近代美术馆收藏，1949年）

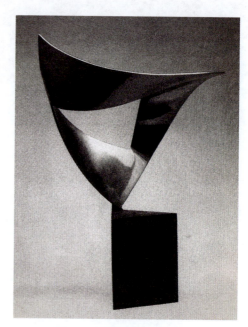

图0-2 单侧曲面直角六边形
（堀内正和，1963年）

第1章

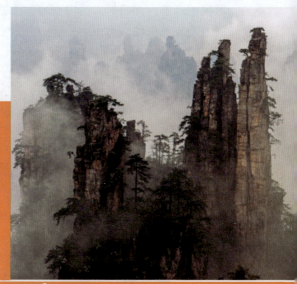

空间立体造型的基本因素

1.1 空间立体形态

1.1.1 形态分类

立体形态从不同的角度有不同的划分方法，一般来说，按其成因划分，立体形态可分为自然形态和人工形态；按其造型手段划分，立体形态可分为具象形态、抽象形态和意象形态。

1. 自然形态与人工形态

自然形态，是指在自然界中未经提炼、加工自然而然生成的形态。自然形态是外在环境、气候、地理等天然因素的变化和自然演化过程中的产物，它包括一切不以人的意志为转移而存在的一切可视或可触摸的形态，如自然界的山石地貌（见图1-1和图1-2）、植物蔬果的天然纹理（见图1-3和图1-4）、动物身上的皮毛斑纹（见图1-5）、各种微生物的形态（见图1-6）。

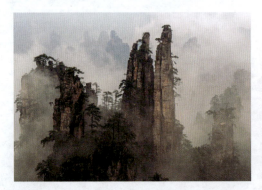
图1-1 自然界的山石

图1-2 喀斯特地貌

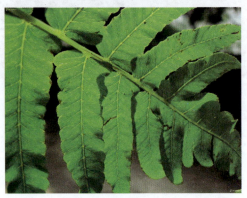
图1-3 植物的纹理分布

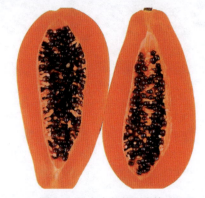
图1-4 果实内部的形态构造

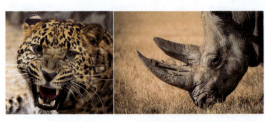
图1-5 动物的皮质斑纹

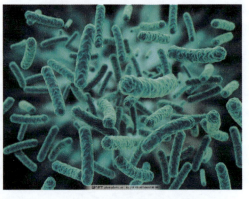
图1-6 微生物在显微镜下的形态

人工形态，是指经过人加工成型或由人重新创造的物体。人工形态的确立建立在物质形态的材料、结构、工艺、造型、色彩、肌理等因素的基础之上，结合人的情感、意念、需求等主观因素创造而成。图 1-7～图 1-9 是人工形态。

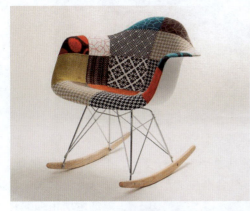
图1-7　伊姆斯摇椅

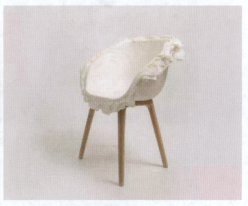
图1-8　固（竹纸制作的椅子，张雷）

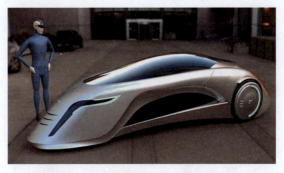
图1-9　未来汽车概念设计（卢科维奇）

伊姆斯摇椅是由美国设计师伊姆斯夫妇在 1950 年设计的。它是一款非常著名的设计，在家具设计界是一个经典的优秀作品，从设计诞生到现在有 70 年的历史了，至今依旧被大家所喜爱并被广泛使用。该椅子使用起来令人舒适并且充满乐趣，非常休闲，坐在椅子上摇一摇身心都会变得美好轻松起来。

图 1-9 为卢科维奇设计的一款概念车，卢科维奇将自己的这一设计称为"超音速汽车"，尽管它的行驶速度可能根本超不过音速，但流线型的设计在视觉上给人一种高速的感觉。

2. 具象形态、抽象形态和意象形态

具象形态，是指提炼程度低的立体形态，它是外在世界的直接反映，是对自然形象的艺术再现。例如，仿生构造的形态就属于具象形态（见图 1-10 和图 1-11）。

图1-10　仿生昆虫

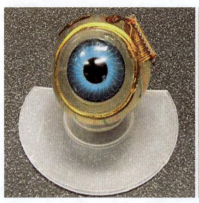
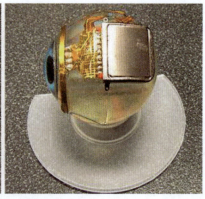

图1-11　仿生电子眼

抽象形态，是指提炼程度高的立体形态，是在对具象形态进行变形、夸张、归纳和提炼的基础上，利用点、线、面、体、色等造型元素在空间中凝结与组合产生的形象，形成一种艺术家主观提炼的纯粹美。图1-12是运用起伏的曲面和半球体提炼出的柔和女人体造型；图1-13则是运用粗细变化的线形态提炼出的城市景观雕塑造型。

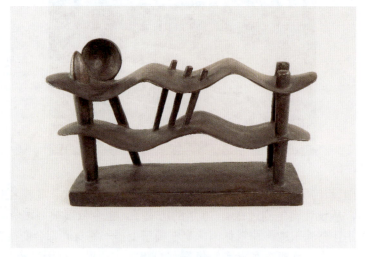

图1-12　斜卧的做梦女人（贾科梅蒂）

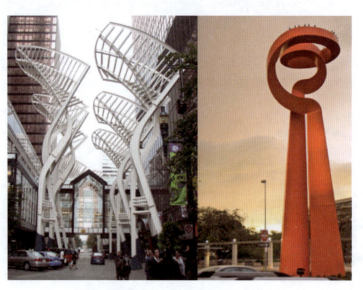

图1-13　城市景观雕塑造型

意象形态，是指根据表达的需求对具象形象进行归纳、概括、变形、夸张等手法的改造，最后呈现出来的形象。相较于具象形象，意象形态可辨别因素较弱，但人们也能分辨出对象的形象。意象是介于具象与抽象之间的一个概念，客观物象是意象创造的基本依据，可以说它是外在世界的间接反映。图 1-14～图 1-16 是处于具象形态与抽象形态之间的一种意象形态。

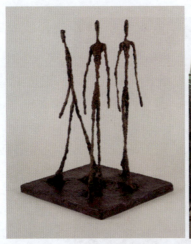 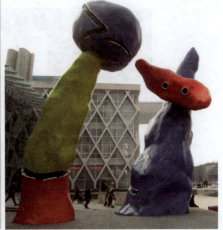

图 1-14　三个行走的人（贾科梅蒂）　　　图 1-15　城市景观雕塑

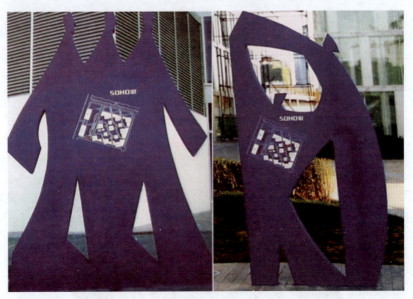

图 1-16　路牌展示

以上三种形态，它们之间并没有严格的界限和标准，一般来讲，是根据人们对形态认知、认同来判断的。通常那些被大众所熟识的形态常常被理解为具象形态，而一些神似而形不似、不容易辨别的形态则被理解为意象形态，还有一些形态完全脱离形态本身的自然状态，进行了高层次的变形，造成一种脱离自然的形态，则被理解为抽象形态。站在设计的角度，判断设计形态好与不好的标准就是该形态的抽象感。

自然界中的物种多种多样，其形态门类五花八门，形象也各具特色，要想通过构成的形态要素——点、线、面、体、空间、色彩等进行高度概括，其表现难度非常大。不过，这些对于造型艺术家来说，却是当仁不让的重任。将这些形态元素巧妙地结合起来，绝不能仅仅依赖自然形态去提炼概括。在人们的日常生活中，有很多人工形态，如车、船、桥梁、飞机等，都不是从自然形态直接发展出来的，而是造型艺术家为了解决某个特定的问题而设计出的新形态。

1.1.2 形态的空间意识

空间是指在立体形态本身占有的环境中,形态与形态之间的间隔关系所产生的相互吸引的心理环境。在图 1-17 中,有很多高低不等的长方体实体造型,它们之间的间隔距离产生了一些虚形体,让人的心理感知到一些向心秩序的空间。

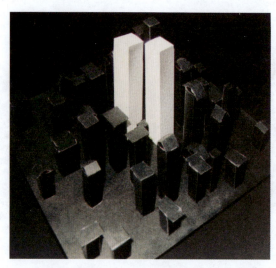

图 1-17 延展的虚形空间

空间基本上是由一个物体同感觉它的人之间产生的相互关系所形成的。它是看不见、摸不着但能感知的一种客观形式,是由实体与实体所占据不同位置并将其分割,进而产生的虚形空间。这种虚形空间是能被感知到的心理空间,这就是空间意识。形态的空间意识为人们所感知,并将其分为实体和虚体。

1. 实体

实体,是指看得见、摸得着的,直接存在的直观化的形态,它是积极的立体形态。自然界一切存在的物种都是以实体的形式存在的。因而,实体除了外部造型外,还具有体量感,它占据一定的空间,能将空间进行分割。

如图 1-18 所示,这个不规则几何形体是坚实的形体感觉,它不仅占据空间位置并将其一分为二,加上实体造型内部的凹凸起伏,又将其分割成更多的小区域空间。

图 1-18 不规则几何形体

如图1-19所示,法国"凯旋门",外观造型简约,加上建筑材料的使用,使其产生厚重坚实的实体感觉,内部拱形门洞将虚空间引入,使得虚实空间相互辉映,呈现出和谐的视觉美感。

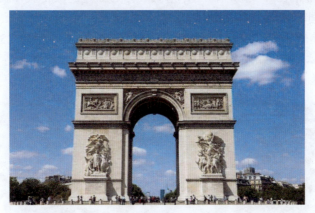

图1-19　雄伟的"凯旋门"将空间分割

如图1-20所示,寺庙内墙给人以柔和的曲面实体的感觉,它占据空间,并将空间分割,呈现庭院的空间布局;内部中式圆门的开启给人以虚空的感觉;整个造型开合有度、虚实相生。

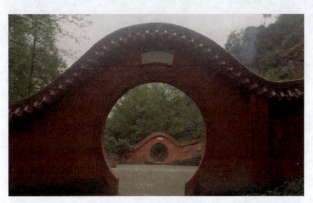

图1-20　寺庙内墙

在日常生活中,常常采用分割实体的方法进行空间设计,巧妙地利用实体与虚体的关系,使设计充满灵动性。如图1-21所示,建筑外墙为柔和的曲面体,采用分割的方法,将外墙面进行圆形分割,使得内部空间得以延展,满足人的视觉需求。图1-22为某商场内部展示格局:白色的布面材料将商场内部进行分割,从而产生出更多的曲面展示空间,这些弯曲的曲面空间不仅可以进行商品陈列,还可以让购物者穿梭其中,体验丰富变化的虚实空间。

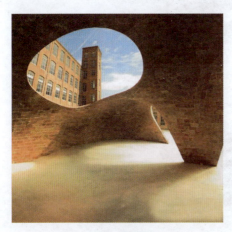 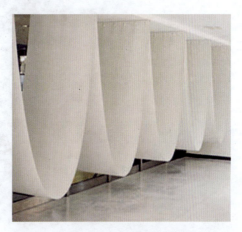

图1-21　曲线面分割空间　　　　　　　图1-22　曲线面分割室内空间

2. 虚体

虚体也就是平面设计中常说的负形,在立体构成中称为虚体,是将实体切割后形成的摸不着却能感知的立体形态,即心理空间。它与实体相互依存、密不可分。

虚体被实体所限制,是一种依据实体的存在而被消极感知的空隙。图1-23为楼道外墙的设计,其用砖堆砌的空隙空间即为虚体,在阳光的照射下将阳光投射到墙面上,使虚体造型在二维空间中呈现出来,而实体与虚体在光元素的影响下浑然一体,产生光影斑驳的视觉效果。

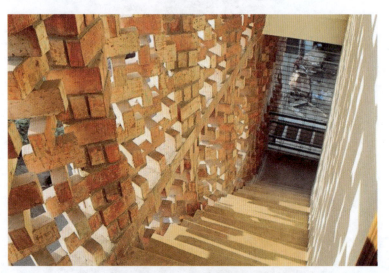

图1-23 楼道外墙的设计

如何将虚体空间开发出来是设计者应该追求的事情。虚实空间的呈现越巧妙,越能传达出设计作品的创造性,使观者深切体会到创造力所带来的快感。图1-24为福田繁雄的作品——《鸟栖树》,它是可以把鸟全部插入树枝空隙的智力拼图。作为实体的"树木枝叶"和作为虚体的"树枝空隙"巧妙地相互共存,虚体能感知到是"鸟"的造型,将虚体重现成实体后,又可以全部插入树枝空隙还原为一棵完整的树木。作者的想象力和创造力让人拍案叫绝。

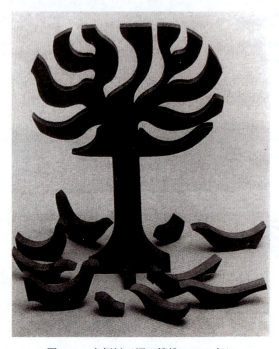

图1-24 鸟栖树(福田繁雄,1965年)

图1-25为日本神奈川县住宅的模型,该模型显示出了实体与虚体的相互关系:实体与虚体共同形成一个手提包的实体造型,将手提包切开,留出的空隙也是一个手提包造型,设计者的构思非常巧妙,这也是突出该楼盘"拎包入住"的促销策略。

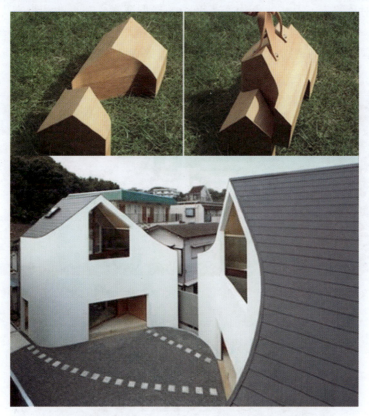

图1-25 日本神奈川县住宅模型及成品

1.2 立体构成美的形式法则

"美"在美学中的含义很广,既指事物的内容,又指事物的表现形式。造型艺术的美需要通过一定的形式传达。在艺术设计中,无论是平面设计还是立体设计,都需要对美的形式法则进行研究。

立体构成美的形式法则与平面空间美的形式法则大致相同,它们都是运用一定的形式语言组合构造影响视觉心理,进而形成相应的视觉感受,给人们以不同的视觉刺激,引起人们的观赏兴趣,从而起到吸引人的作用。

进行立体空间构造的学习,有必要了解立体形态构成中美的基本法则,认识其基本规律,进而帮助设计师进行立体造型设计。

1.2.1 对称与均衡

对称,是指立体构成中各部分依据中轴或对称点,在上下、左右、斜向或四周配置之间形成等形、等量的对应关系。对称的特点是具有绝对的稳定效果。当对称出现在空间形态中时,会给人以自然、安定、均匀、整齐、端庄的感觉,使人视觉愉悦。建筑设计上较多采用对称的形式。但若对称使用不当,会给人以呆板、单调、没有生气的感觉。

均衡主要是在视觉上获取平衡的感觉,是指中心轴线或支点两侧形成不等形却等量的重力上的稳定。均衡建立在力学基础上,造型要素可以通过各种形式的组合变化达到视觉上的平衡。平衡的形式可分为两种:绝对平衡和相对平衡。

绝对平衡属于对称平衡，是指形态对称轴两旁或四周的状态因具备相同且相等的体量而形成的稳定状态，给人以庄重、严谨、稳固的感觉。图1-26（北京故宫）与图1-27（泰姬陵）的建筑格局就体现了对称的美学规律。

相对平衡属于不对称平衡，是指平衡中心点两旁的造型要素，在形式和形态上虽不相等，但是通过造型面积、色彩关系、材料、结构、量感等因素的综合运用，达到视觉心理上的平衡。如图1-28所示，沙发的左右不对称，运用右边的植物达到了相对平衡的视觉心理效果。

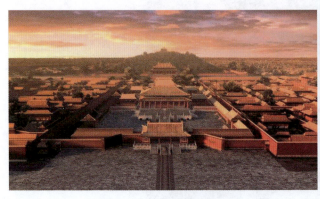

图1-26　北京故宫　　　　　　　　　　图1-27　泰姬陵

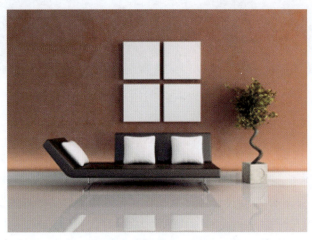

图1-28　相对平衡

对称强调统一，而均衡是在统一中寻求变化。对称与均衡，是重心和动力二者相互作用，在矛盾中求得统一，从而产生的均衡结果。对称与均衡给人带来安定、庄重、肃穆、大方和平稳的心理体验，因此是立体构成作品达到平衡安定的重要法则。

1.2.2　整体韵律

在构造形体时，运用造型要素的形、色、质地与肌理、方向等进行有规律的变化，如重复、渐变等形式美法则，就会形成构造空间的韵律美。

探寻大自然的造物规律，可以知晓在季节交替、昼夜循环、潮涨潮落、星云运行轨迹等自然的变化中都呈现出韵律美的视觉效果。自然界中的植物、动物，其造型、纹理有着自己的造物规律，它们给人们带来了韵律美感的视觉享受（见图1-29～图1-31）。

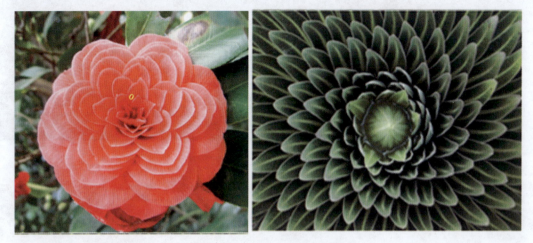

图1-29　植物、花卉的节奏韵律

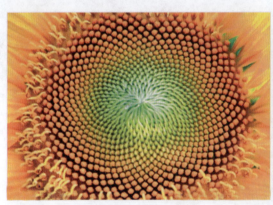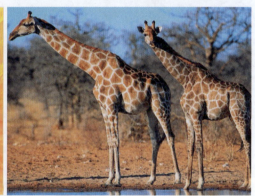

图1-30　向日葵的韵律美感　　　　　图1-31　动物斑纹的韵律

　　构成设计中的韵律是指形态在不同程度上的规律变化。在各项设计的整体关系上，都可以表现出韵律的美。韵律本身就是表现一种协调的秩序，使人们看了以后感到柔和且优雅。常见的韵律形式有以下3种。

1. 重复韵律

　　在人们观察事物的过程中，重复形象能够形成力量的汇聚，能够引起人们的视觉注意。歌德说："重复就是力量。"在视觉艺术表现中人们往往采用重复的手法去实现相应的表现目的。例如，电视广告的重复播放、招贴画的重复张贴、歌词的重复出现等，都能产生强烈的感染力。同样，在设计中采用重复的形式无疑会加深印象，使表现主题得到强化。

　　立体构成中形象重复是以一个基本单元形为主体，在一定的空间内重复排列，排列时可做方向、位置等变化，具有很强的形式美感。

　　从美学角度来说，重复的造型，除了对人产生强大的视觉冲击力以外，还能表现一种有秩序的视觉感受（见图1-32～图1-35）。由于画面中这些相同的形象所产生的相互呼应的作用，在客观效果上能给人形成一种和谐的气氛，带来秩序的美感体验。

立体构成

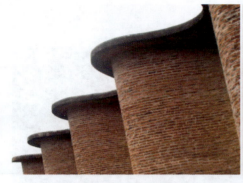
图1-32 重复的韵律美（一）

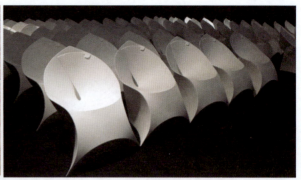
图1-33 重复的韵律美（二）

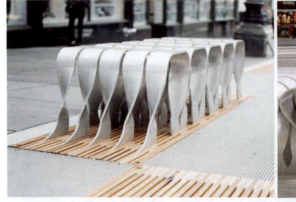
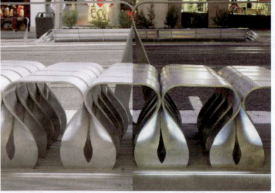
图1-34 重复的韵律美（三）

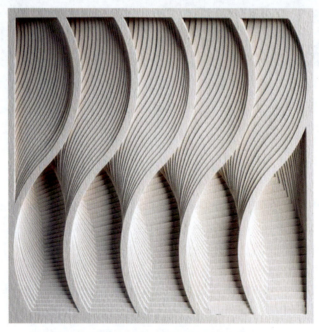
图1-35 重复的韵律美（四）

除此以外，许多建筑形态也是以重复形式来表现美感的。如图1-36～图1-38所示，哥特式教堂大门尖拱和教堂内部垂直线及内部结构的重复运用，给人一种秩序韵律，同时重复地竖线给人一种视觉向上的力量引导，从而起到宗教精神影响的心理暗示作用。

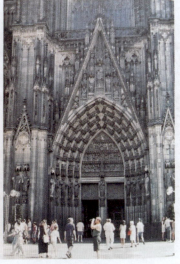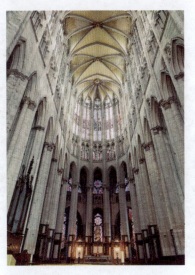

图1-36　哥特式教堂大门尖拱造型的重复　　　　图1-37　重复向上的垂直线

图1-38　教堂内部结构的重复

2. 渐变韵律

以渐变构成节奏韵律美是更为鲜明强烈的形式。与重复有规律的间隔韵律相比，渐变丰富和耐看的程度是显而易见的。渐变韵律是将造型要素按照一定规律渐次发展变化，具体来讲就是将造型从大小、方向、位置、粗细、疏密等方面，通过有序的组织变化，获得优美的形式感和节奏感（见图1-39～图1-42）。即便是一个简单的元素，通过渐变重复也可获得丰富的视觉效果。

图1-39　椅子木纹由大到小的变化获得的渐变韵律　　　图1-40　建筑外墙造型采取渐变构成获得的韵律感

图 1-41 装置艺术中的疏密渐变韵律　　　　　　图 1-42 景观雕塑中的疏密渐变韵律

渐变韵律除了以上几种常见的方式以外,还可以改变方向来获取渐变形式,从而形成规律性极强的韵律美感。如图 1-43 所示,改变造型中多条线的方向,产生多条线规则排列的扭转曲面,这是因为将多条线在方向上进行有规律的渐变扭转,从而获得了扭转的曲线面的动态视觉感受。

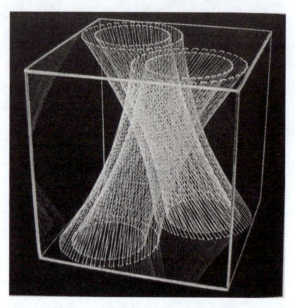

图 1-43 改变线条方向获得的渐变韵律

3. 发射韵律

发射是表现节奏与韵律美感的代表形式,它的主要特点是基本形态要素围绕一个或多个中心点进行放射状排列。

在自然界中,可以看见这种充满放射结构的美到处都是。例如,鲜花的生长结构、太阳光芒的照射等,都是发射状的结构。发射具有方向变化的规律性,能够获取渐变韵律的视觉效果。发射中心是视觉焦点,所有的形象均向中心集中或由中心散开。这种向一点集中的线,能形成集中定向型的构图,具有强烈的统一感,而且在大多数情况下具有动感,所以设计者很多时候都会利用这一法则进行造型设计。图 1-44～图 1-50 均为发射构成的体现。

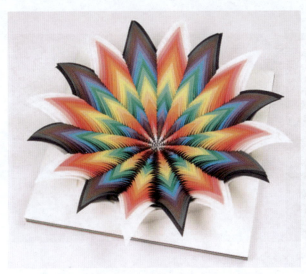

图 1-44　发射韵律在纸艺设计中的运用（一）

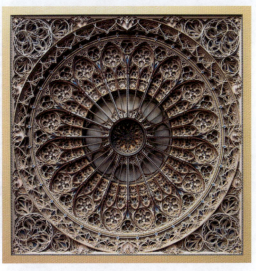

图 1-45　发射韵律在建筑窗框设计中的运用

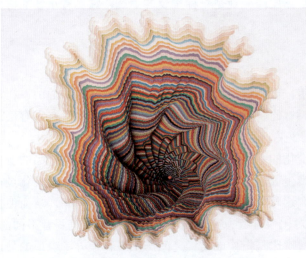

图 1-46　发射韵律在纸艺设计中的运用（二）

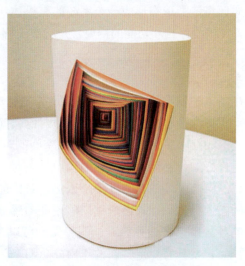

图 1-47　发射韵律在纸艺设计中的运用（三）

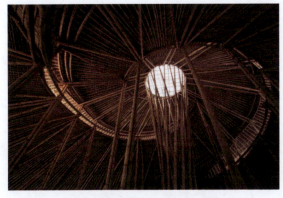

图 1-48　发射韵律在建筑设计中的运用

图 1-49　发射韵律在木材材料中的运用（学生习作）

图 1-50　建筑顶棚放射结构结合光影技术带来的韵律

整体韵律有一种引导人们的视线的力量，它具有强烈的视觉吸引力。如果从一个点可以看到两个视野，其中一个有韵律感而另一个没有，那么观者的目光自然地会转向前者。

如何将造型形态形成一个系统的有机体，整体韵律无疑是一种重要的手法，它具有重要的价值和意义，并能满足结构和功能的需要，是构成美感的重要形式。

1.2.3　对比与调和

在美术作品和构成作品中，都讲究对比运用，以凸显相对的视觉效果。对比是多方面的，在一件作品中，有形象造型的大小对比、长短对比、间距对比、宽窄对比等。作品形象通过前后左右有层次的排列，能形成有次序的间距变化，带来空间的对比效果。

一件好的作品要注重对比的运用，在对比变化的基础上吸引人们的视觉兴趣，因此作品的变化越丰富，越能激起人们的观赏欲望。诚然，对比能产生美，但是这种变化不是无限度的，如果变化过多，造型之间的差异太大，就会产生琐碎凌乱的感觉。这时就需要使用一些元素对它进行调和，从而使立体构成中的各种要素和谐且统一。调和元素可以是对比双方近似或相同的元素，也可以是两者不同的元素，但这种元素要具有稳定画面的作用。总的来说，对比是指构成要素之间产生各种差异，表现的是形式上的不同变化；调和是针对差异而言的，它使构成要素之间的变化或差异减弱，从而达成和谐美好的统一性、协调性。

常见的对比与调和有以下几种形式。

1. 形体的对比与调和

任何的视觉对象都是由一定的形状构成的，不同形状和体量的形态构成使形体呈现出对比与调和的关系。

形体的对比与调和要突出主体，强调其他部位对主体的从属关系，同时通过控制主从关系，尽量用形体中细部的形状来取得调和的效果。

图 1-51 是古罗马斗兽场。在造型中，每一个细小的不同造型的形体都从属于椭圆的形状，实现了形体的对比与调和这一法则的运用，整个建筑造型呈现出对比与调和的和谐美感。

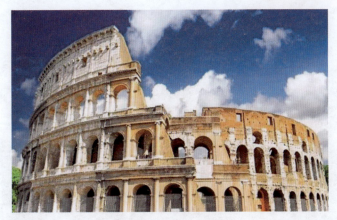

图1-51　古罗马斗兽场

　　这种利用形状来协调形体使之形成统一感，在形体构成中是非常重要的手段和方法。如果大的形体中所有小形体的尺寸和体量是一样的，这些小形体排列的距离也一样，那么这些形体会呈现出一种几何美感，表现出强烈的统一感。一旦形状和尺寸的协调同形体的细小部位相结合，那么这种由外及内的协调就会表现出形体的整体性，这是对比与调和的高度体现。

2. 色彩的对比与调和

　　形状和色彩是构成一切视觉对象的两个主要构成要素，在立体构成造型中，对形体的色彩研究也具有积极的意义。结合表达主题，选取合适的色相对比、明度对比、纯度对比等色彩对比组合，会形成相应的秩序感。人们在感觉色彩的过程中伴随着心理活动，导致出现冷暖、轻重、厚薄、大小、华丽、朴素、动静等对比与调和的关系，所以恰当地进行色彩对比与调和规律的运用，会为设计带来出奇制胜的效果。

　　如图1-52所示，在家居造型物件陈设中，学生运用色彩对比与调和的规律改造旧家具，使得两把款式不完全相同的椅子达到了视觉上的统一。

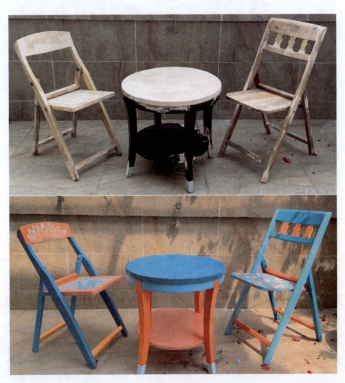

图1-52　室内家具陈设（学生设计）

如图1-53所示，在室内设计中，对色彩对比与调和进行有规律的把握，能营造出不一样的室内空间氛围。

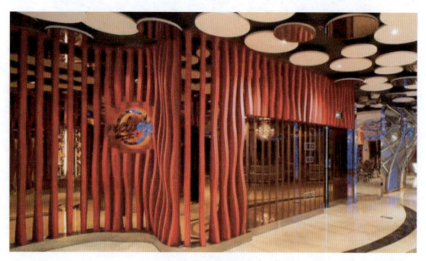

图1-53　室内设计

如图1-54所示，中国民间泥塑——凤翔泥塑的泥坐虎，色彩艳丽，色相对比强烈，用白色和黑色的线条点缀勾勒进行调和，又使整体色彩明艳不过于刺激，由此带来既对比鲜明又整体和谐的视觉感受。

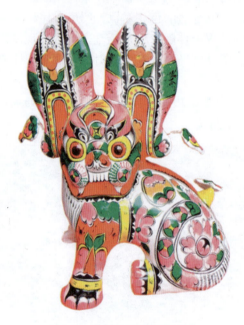

图1-54　凤翔泥塑的泥坐虎

3. 实体与虚空间的对比调和

实体与虚空间的关系是通过两者之间的相互作用显现出来的。实体是客观的，它存在于空间中；虚空间是主观的，它因实体的存在而被感知。实体与虚空间之间相互牵引、相互影响，在视觉美感的形成上都扮演了至关重要的角色。要处理好实体与虚空间的对比与调和关系，必须把握二者之间虚实、强弱和主次等关系。只有这样，才能呈现出既新奇变化又整体协调的视觉效果。

图1-55是中式园林中墙与门形成的方、圆形体的虚实对比，体现了中国人婉转、圆润的处事之道。图1-56是室内空间设计中对中式玄关格栅的镂空处理，通过镂空与木方的虚实对比运用，使室内空间显得灵动。

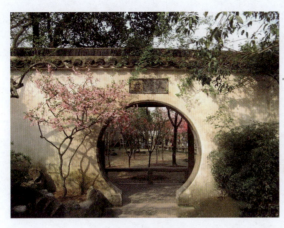
图 1-55　中式园林
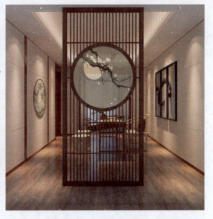
图 1-56　中式玄关

例如，在图 1-57 中，虚实空间的对比运用，使雕塑造型与环境景物融为一体，相互增色。

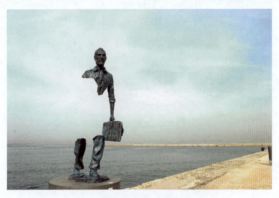
图 1-57　景观雕塑

日本丰岛美术馆坐落于濑户内海的丰岛之上，是日本建筑师西泽立卫与日本艺术家内藤礼设计的。巨大的展馆被建成单一空间，馆内空空荡荡，只有"水"。

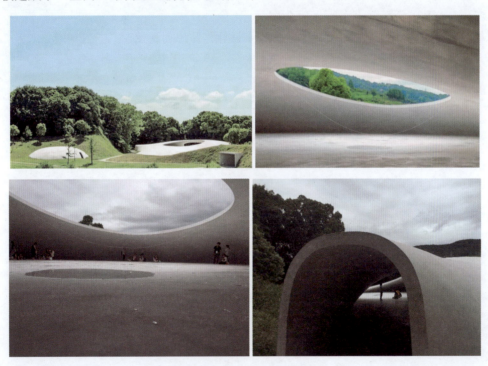
图 1-58　日本丰岛美术馆

立体构成

　　丰岛美术馆也被称为水滴美术馆，水滴状的混凝土建筑上有椭圆的开口，像两颗破了壳的蛋嵌在地表里，融入在丰岛的自然风景里。

　　从造型上看，隧洞建筑与透过椭圆开口空间渗进的户外自然风光形成了鲜明的实体与虚空间的对比；从材料上看，钢筋混凝土与泥土、草地、树木形成了材质的对比。设计者通过水滴、洞口、风声、阳光将对立的双方巧妙地联系起来，使人们通过美术馆细节的设置洞悉到大自然的玄妙，从内至外被震撼又感到非常舒服。

练 习 题

1. 选择绝对对称法则，完成立体构成作业1～2件。
2. 选择相对对称法则，完成立体构成作业1～2件。
3. 选择整体韵律的重复韵律法则，完成立体构成作业1～2件。
4. 选择整体韵律的渐变韵律法则，完成立体构成作业1～2件。
5. 选择整体韵律的发射韵律法则，完成立体构成作业1～2件。
6. 选择形体的对比与调和法则，完成立体构成作业1～2件。
7. 选择色彩的对比与调和法则，完成立体构成作业1～2件。
8. 选择实体与虚空间的对比调和，完成立体构成作业1～2件。

思 考 题

1. 在我们生活的立体空间中，有许多的立体形态，或抽象或具象，或是纯粹的自然物或是完全人工的。
　　请思考：
　　（1）这些立体形态各自有什么显著特点？
　　（2）哪些立体形态呈现的设计感觉更显著？为什么？
2. 在空间立体设计中，常常运用实体与虚体形态表现空间的变化，请思考：
　　（1）实体与虚体能否独立存在？为什么？
　　（2）将实体与虚体如何进行转化，才能传达出设计作品的创造性？

第2章

形态与形态的构成

2.1 形态的基本要素

世间万物，形态万千，但不管其外形变化如何丰富，都可以将一切形象展开、分析、提炼、归纳为点、线、面、体等基本元素。

2.1.1 点

1. 点的基本概念

在几何学中，点是纯粹的抽象概念，只有位置，没有大小、形状和方向。在立体构成中，点是既有位置又有大小、形状不同的实体。点的获取是相对而言的，一般来说，较小的形态能获取点的感觉，但这个"小"是相对的。我们仰望星空，看见夜空中的繁星，因为距离比较远，看见的星星呈现出一个个小小闪烁的点，如图2-1所示；草原上奔驰的马群，远远望去，它们犹如一个个小的点密集在草地之上，如图2-2所示；而当清晨靠近一片树叶时，上面的露珠成为一个个大小不同的点（见图2-3）。因此，点的形成是需要参照环境的，它的存在是由周边空间关系所决定的。点是感觉相对比较小的形态，点是最简洁的视觉元素。

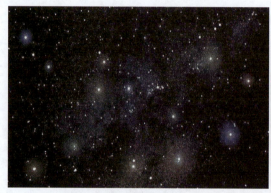
图2-1 闪烁的小星星

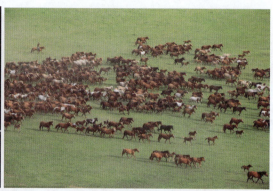
图2-2 草原上的马群

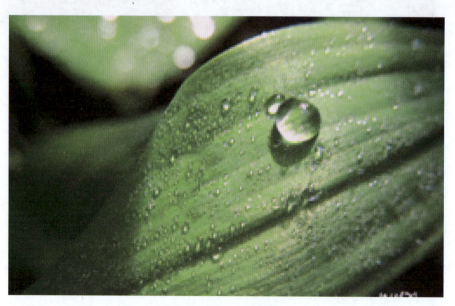
图2-3 叶片上的露珠

2. 点的立体构成

立体构成中的点有形状变化，但却很少作为纯粹的三维结构来造型。这是由于为了将点的形态固定

在空间中，必须依赖支撑物，如铁丝、棍棒或其他的形态物体。因此，在点的造型中常常要与其他形态要素结合起来进行表现（见图2-4～图2-8）。

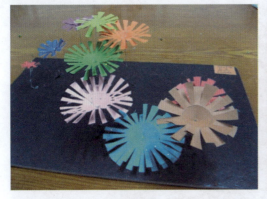

图2-4 铁丝支撑的点形态（一）（学生习作）

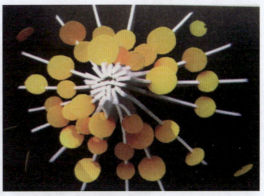

图2-5 KT板支撑的点形态（学生习作）

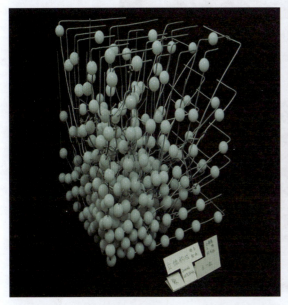

图2-6 铁丝支撑的点形态（二）（学生习作）

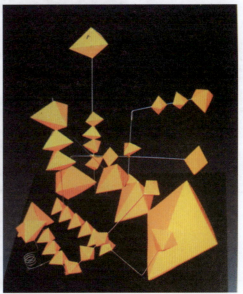

图2-7 铁丝支撑的点形态（三）（学生习作）

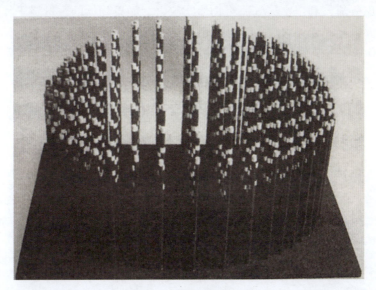

图2-8 木棒支撑的点形态

造型中为了使点成为纯粹的三维结构，必须想办法隐藏某些支撑物。例如，将图2-8中造型运用不可见光照射，木棒的形态就会消失（见图2-9）。

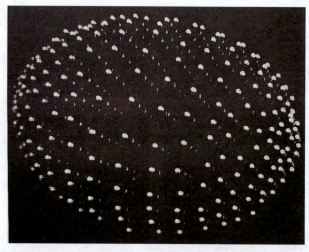

图2-9　将图2-8中造型运用不可见光照射，木棒的形态就会消失（朝仓直巳，陈小清）

支撑灯泡的支撑物在夜晚是不可见的，因而发光的灯泡在夜里可以成为最常见的点的构成（见图2-10）。

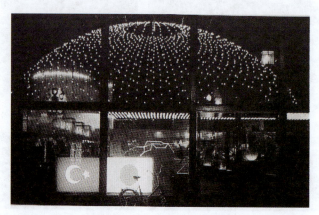

图2-10　国际科学技术博览会上土耳其馆的夜晚（1985年）

另外，还可以考虑气流，利用空气气流将物体吹起来。如果物体的重量轻于往上吹的风力，便可以飘起来；如果风力太大也会将物体吹跑，因而需要控制好物体的重量与气流的大小。如图2-11和图2-12的作品，作者巧妙地处理了气流与乒乓球之间的关系。

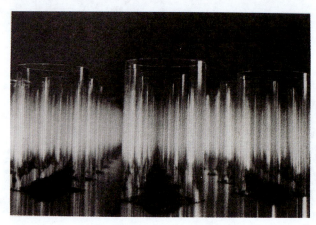

图2-11　下方吹上来的气流

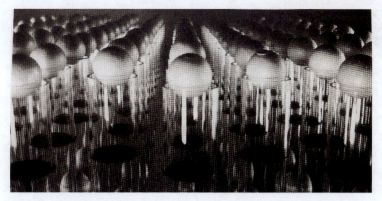

图 2-12　下方吹出的空气使乒乓球漂浮起来（秋山亮子）

　　在点的构成中，可以通过调整点与点之间的排列方式来达到不同的视觉效果。将点形态按照水平或垂直方向排列，能获得静态的构成关系；将点形态沿着斜线或曲线排列能产生动态的构成关系（见图 2-13～图 2-15）；将点形态进行大小、高低排列能产生丰富的空间感（见图 2-16 和图 2-17）。

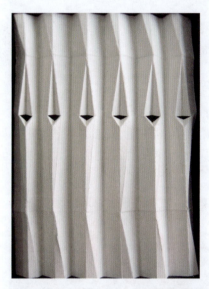 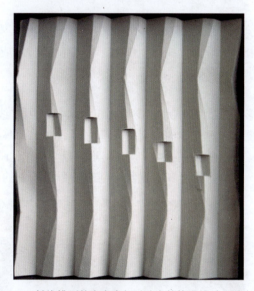

图 2-13　水平点排列产生静态构成关系（学生习作）　　图 2-14　斜线排列的点产生相对动态的构成关系（学生习作）

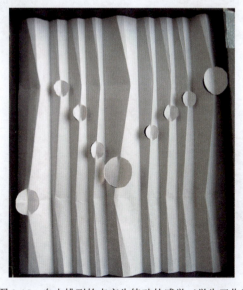

图 2-15　自由排列的点产生律动的感觉（学生习作）

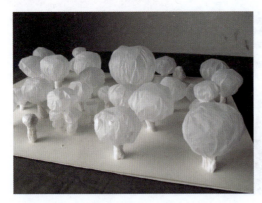
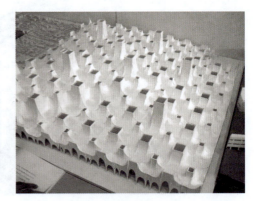

图 2-16　大小排列的点产生空间感（学生习作）　　图 2-17　大小、高低排列的点产生空间感

2.1.2　线

1. 线的基本概念

几何学中的线是点在移动中产生的轨迹，而立体构成中的线是构成空间的基础，在立体造型中有很重要的作用。一方面，线可以成为形体的骨架，形成造型体的本身；另一方面，线可以形成形体的轮廓，将形体从外界分离出来。

1）线的形态

线从形态上主要分为直线和曲线两大类。用直线制作的立体构成能使人产生阳刚、直接、生硬等感觉；用曲线制作的立体构成会使人产生舒适、柔和等感觉（见图 2-18～图 2-21）。在造型中，如果画面混乱，可以运用直线的特点，制作出秩序统一的视觉画面。与此相比，如果造型画面太生硬，可以运用曲线的特点，使其变得柔和、优雅，创作出令人满意的画面。

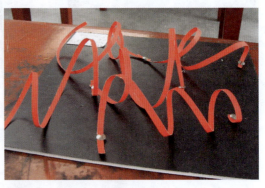

图 2-18　直线（木材）构成的通道（学生习作）　　图 2-19　曲线（纸张）构成（一）（学生习作）

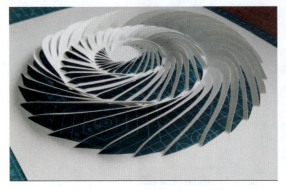

图 2-20　曲线（纸张）构成（二）（学生习作）　　图 2-21　曲线结构（学生习作）

2）线的质感

线材材质种类繁多，不同质地的线材对造型效果有很大影响。线材大致可分为软质线材和硬质线材两种。

软质线材，如绳索、植物纸条、丝带、软塑料管等。软质线材在视觉和触觉上给人亲近感，使用方便，选择余地和发挥空间都较大。

硬质线材，如钢丝、铁管、竹片、木条、硬塑料等。硬质线材本身具有一定形态，通过一些方式可以改变其长短、粗细、厚薄、曲直等形态特征，给人坚硬、朴素、理性、稳固、有力之感。图2-22～图2-27为不同材料在造型中的运用。

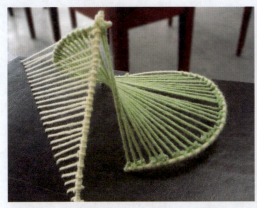

图2-22 毛线的造型（学生习作）

图2-23 植物枝条的造型（学生习作）

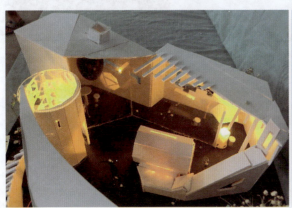

图2-24 纸板的造型（学生习作）

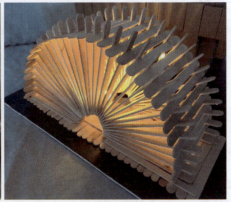

图2-25 木块的造型（学生习作）

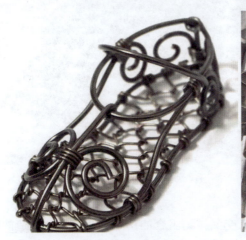

图2-26 粗铁丝的造型

图2-27 钢管的造型

2. 线的立体构成

线与线之间的组合排列可以形成具有特殊视觉关系和力学美感的各种构成，其构造方式大致有以下几种。

1）桁架构造

桁架构造是立体造型中最稳定的结构，它以三角形线框的组合方式为主。在立体造型中，桁架是以"面"形式来结合的，并将其以四面体或三面体或两片基底面与一条折线组成的"折开"结构中合成"体"的造型（见图2-28），其中多数以四面体的形式叠合而成（见图2-29）。

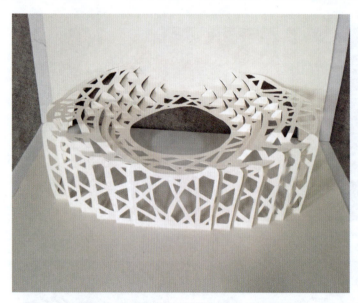 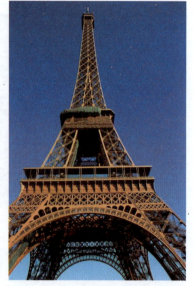

图2-28 三角形线框的"折开"造型（学生习作）　　　图2-29 埃菲尔铁塔"四面体叠合"造型

2）垒积构造

垒积构造是用线材以连接、穿插等方式堆叠结合的构成方式。垒积构造可以是线材有秩序的垒积，也可以是一种自然状态下的堆积（见图2-30和图2-31）。

垒积构造的立体构成形式包括单体垒积构成和转体垒积构成。在制作时，一般会做防滑处理，或者用黏合剂进行黏结，用以保持形态，或者注意把控底部支撑面，避免因过分倾斜而整体倒塌。

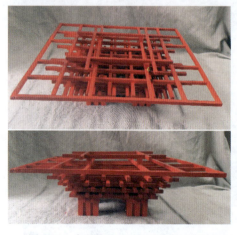

图2-30 垒积构造（一）（学生习作）　　　图2-31 垒积构造（二）（学生习作）

3）网架构造

网架构造是指线材按照一定的结构有规律地穿插、交叉排列组合的构成形式。网架构造能够产生丰富的空间变化效果，这种排列构造形式从力学上来说受力稳固，广泛运用于建筑设计中（见图2-32）。

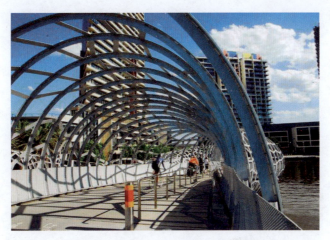

图 2-32　网架构造在景观装饰中的运用

4）拉伸构造

拉伸构造是指通过锚固、稳定等方式将线材伸拉，使其产生具有力度感和重量感的形态。拉伸构造主要根据某些线材的材料特性进行相反方向的受力安排，线材通过拉伸后，受力学作用，产生很强的反抗力，如蜘蛛网、晾衣绳、杂技钢丝绳、钢索斜拉桥等（见图 2-33～图 2-35）。

在进行拉伸构造的创建时首先注意锚固部分要稳定，不易变形，能够承受拉线的作用力；其次在进行拉伸时，应该同时施加力量，以防固定部分向施力的一方倒塌。当然线必须结实，要善于在最有效、距离最短的部分进行拉伸。

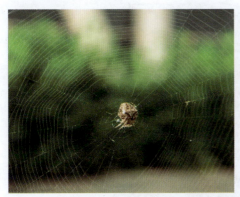

图 2-33　蜘蛛网　　　　　　　　　　　图 2-34　晾衣绳

图 2-35　钢索斜拉桥

2.1.3 面

1. 面的基本概念

在几何学中,面是线移动形成的。立体构成中的面,是具有长度、宽度和厚度的三维空间实体。在立体的造型中,线与面有着很重要的作用。随着材料的开发,有着面形态的材料将成为最主要的造型材料。例如,品种丰富的纸张、平板玻璃、多种塑料、多层板、铝合金等金属板材,这些平面素材不仅种类丰富,而且有着优美的质感(见图2-36~图2-38)。

图2-36 纸张在面形态中的造型(一)(学生习作)

图2-37 纸张在面形态中的造型(二)(学生习作)

图2-38 KT板在面形态中的造型(学生习作)

2. 面的立体构成

面的立体构成可分为直面立体构成和曲面立体构成。

1)直面立体构成

(1)折板构造

折板构造是指在平面的板纸上,采用直线的折屈方式来进行造型,采用"不收缩便不隆起"的原理,具有浮雕的效果(见图2-39)。

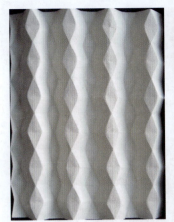
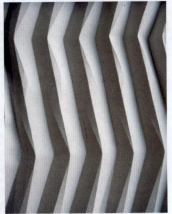

图 2-39　折板构造（学生习作）

（2）层面排列

层面排列是用若干同类直面或曲面，在同一平面上（垂直或水平）进行各种有秩序的连续排列而形成的立体形态，通过单元形（形状、方向、疏密、大小、直曲）的位置移动来表现运动变化（见图 2-40～图 2-42）。

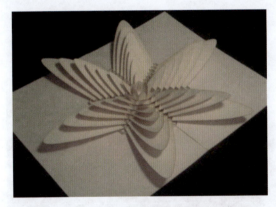
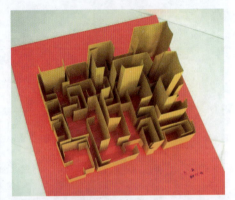

图 2-40　层面排列构成（一）（学生习作）　　图 2-41　层面排列构成（二）（学生习作）

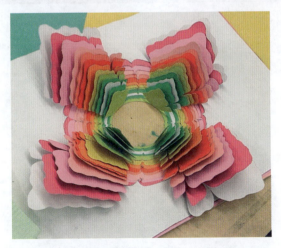

图 2-42　层面排列构成（三）（学生习作）

（3）插接构造

面材插接构造是指在面材上切割出切口缝隙，然后进行相互插接，组合形成相互钳制、稳定的立体构成形态。这种构造的特点是便于拆装和组合。图 2-43～图 2-46 是不同面材材料的插接构造。

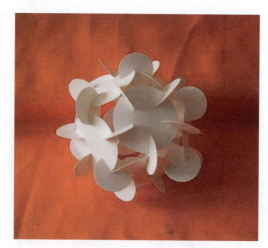

图 2-43 纸板的插接构造

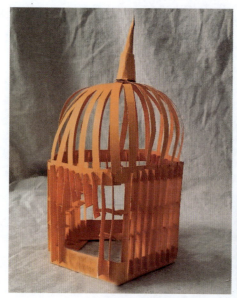

图 2-44 纸张的插接构造（学生习作 林晟）

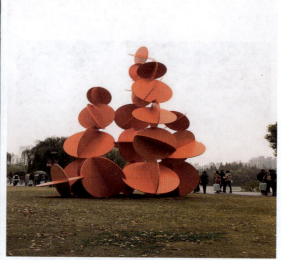

图 2-45 金属面板的插接构造（城市雕塑）

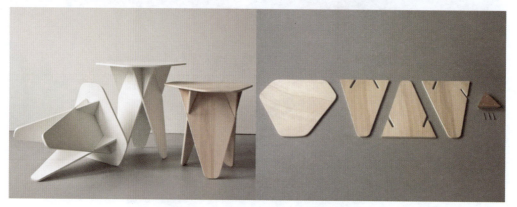

图 2-46 木板的插接构造（家居设计）

2）曲面立体构成

平面通过扭曲会产生曲面，曲面立体构成主要有切割反转构造和薄壳构造两种形式。

（1）切割反转构造

将面材进行切割后，将材料卷曲翻转就可以得到形式多样的曲面，曲面增加了空间立体层次和视觉

效果，构成了新的节奏和韵律美感（见图2-47和图2-48）。

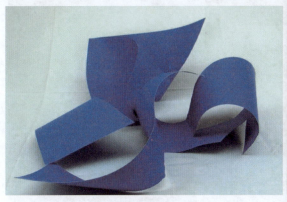

图2-47　切割反转构造

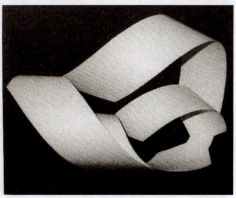

图2-48　曲面的结构

（2）薄壳构造

薄壳构造是运用面材的折叠或弯曲来加强材料强度的形态。大型体育馆、剧场、车间等的屋顶采用这种构造形式较多，如悉尼歌剧院、中国国家大剧院等（见图2-49和图2-50）。

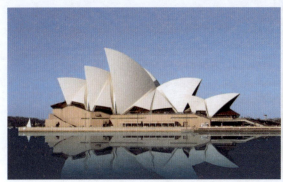

图2-49　悉尼歌剧院

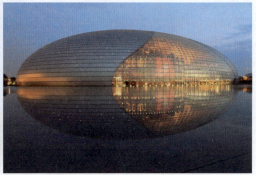

图2-50　中国国家大剧院

2.1.4　体

1. 体的基本概念

在自然界的形体中，基本上都是实心的立体形体，具有一定的充实感，如海边的石块（见图2-51），也有如马匹、鸟儿等优美的形体存在。在人工造型中，有许多像砖块的几何形体、具有三次元（长、宽、高）条件的实体（见图2-52）。此外，也有在造型上给人以舒适感的有机形态（见图2-53和图2-54）。

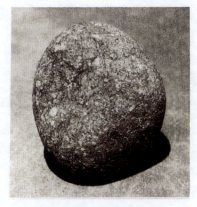

图2-51　海边的石块

图2-52　砖块

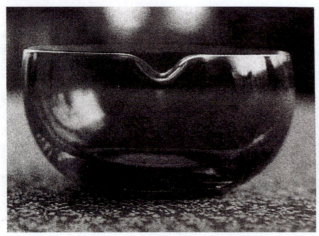
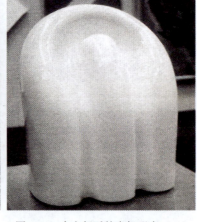

图2-53　令人舒适的有机形态（一）　　　　图2-54　令人舒适的有机形态（二）

2. 体的立体构成

在体的立体构成中，常用线面加厚、单体集聚等方法组合成体的构成。

1）线面加厚

通常采取线面加厚的方法使平面的形态转化为立体，这样该平面形态就会产生厚重的感觉，立体形态更容易被识别（见图2-55～图2-57）。

图2-55　厚实美观的木制工艺品

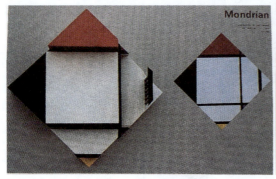
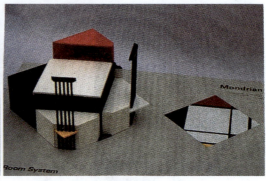

图2-56　将蒙德里安的抽象画转化为立体（一）（和田直人）

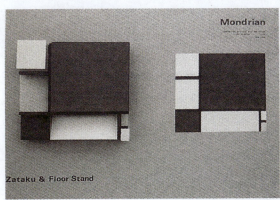 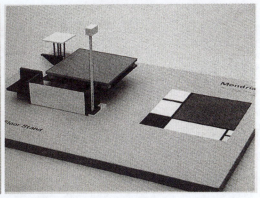

图 2-57　将蒙德里安的抽象画转化为立体（二）（和田直人）

2）单体集聚

单体集聚在表现形式上通常以单体形象重复的方式进行集聚、堆积。这种构成方式一方面能表现出形态的重复美；另一方面还能表现单体形态之间在整体上形成的韵律美。一件单体集聚的作品，单体可以是与造型完全一样的重复形，也可以是造型近似的重复，这两种情况都能表现出一种同一的秩序，给人和谐一致的感觉。图 2-58～图 2-61 为单体集聚造型。

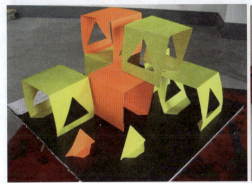

图 2-58　单体集聚造型（一）（学生习作）　　　　图 2-59　单体集聚造型（二）

图 2-60　北欧建筑（单体集聚，学生习作）　　　　图 2-61　单体集聚造型（三）（学生习作）

2.2　形态的综合构成

2.2.1　形态构成的材料运用

任何立构形态都是由各种材料应用并按照其相应的加工手段呈现出来的。也可以说，在制作立体造

型时必须要使用材料,因此要多了解各种材料的特征及性质,掌握将材料应用到造型上的各种方法。在立体构成的训练和教学中,除了通过制作、实践去学习材料的应用技法以外,还要对材料的加工手段进行学习研究。不同的材料会有不一样的加工手段,会产生不同的造型样式。

常见的材料有木材、石材、纸材、金属、塑料、玻璃等;同时又有自然材料和人工材料之分,如山石、竹藤、泥土等是未经加工形成的自然材料,而绳索、塑料、玻璃等则为人工材料。

不同的材料具有不同的特性,能表达出不同的质感,同时不同的材料会有不同的加工手段与之相配合。下面介绍几种在立体构造创作中经常使用的材料及其加工处理的手法。

1. 纸张

纸的种类较丰富,如卡纸、素描纸、瓦楞纸、铜版纸、报纸、卫生纸等。纸张以其众多的种类、廉价易得等特征而成为立体造型中最主要的材料。

在造型领域中,纸张具有容易加工的性质,所以被广泛用于各种造型及模型的制作中。图 2-62 ~ 图 2-66 是纸张材料的运用。

图 2-62　纸艺作品——建筑造型

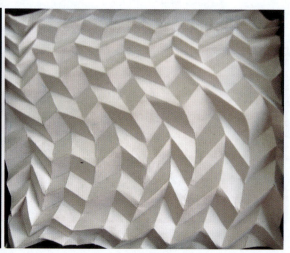

图 2-63　纸张的折板构造

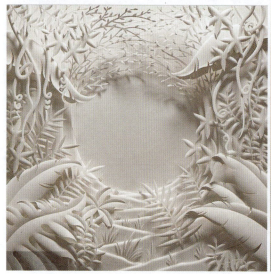

图 2-64　纸艺作品——植物造型

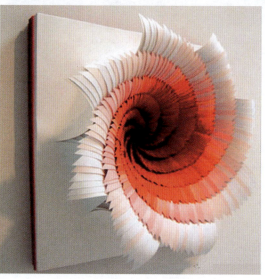

图 2-65　纸艺作品——花的造型

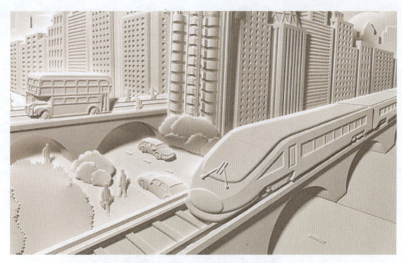

图 2-66 纸艺作品——景物造型

2. 木材

1）木材造型的基本技法

在日常生活中木材是经常被使用的材料，它同石材、金属等材质相比，具有质地柔软、质量较轻、易加工等特点。具体的加工手法有传统的雕刻、锯割、刨削、弯曲、榫卯等，以及现代数控机床和计算机辅助加工方式。

（1）雕刻

雕刻作品大多是使用凿子雕刻出来的，除此以外还有其他的雕刻技法。图 2-67 为使用雕刻加工手法制作的柜子。

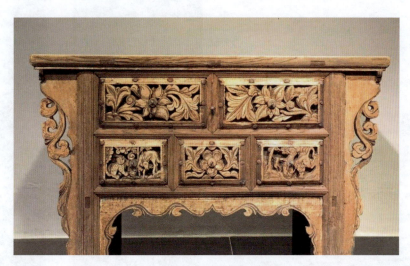

图 2-67 雕花柜子

（2）锯割

将木材锯开后，其粗糙表面具有较好的材质魅力。图 2-68 是利用木材粗糙的自然美制作出的具有质朴感的作品。

图 2-68 环（部分，花旗松，竹田康宏）

（3）刨削

将木材刨削可以制作不错的作品。在中国民间工艺品中，常用刨削技法制作出造型优美的木勺造型（见图 2-69）。在刨削过程中产生的"刨花"，具有木材刨削的纯粹美感，加以利用，也可以创造出别具特色的作品（见图 2-70 和图 2-71）。

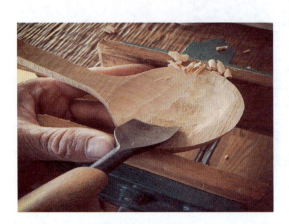

图 2-69 对木材刨削加工

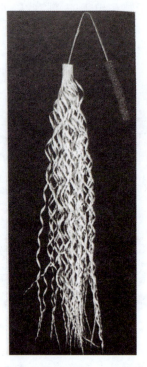

图 2-70 刨花作品——三段花

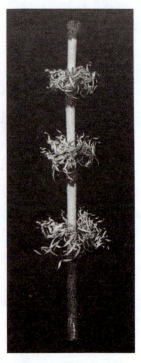

图 2-71 刨花作品——花

（4）弯曲

木材具有极强的韧性，适合弯曲加工。图 2-72 和图 2-73 充分展现了弯曲木材的曲线美。

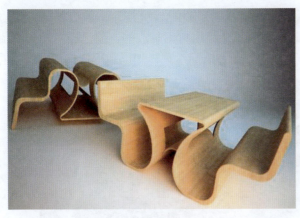
图 2-72 木材弯曲造型（一）

图 2-73 木材弯曲造型（二）

2）木材种类

（1）天然木材

天然木材是指剥掉树皮后的木材，它具有天然的新鲜美感，能够看见树木成长过程中的纹理。在制作木质作品时应重视木纹的方向和位置。图 2-74～图 2-77 为天然木材和巧用木纹纹理制作的作品。

图 2-74 天然木材

图 2-75 巧用木材纹理制作的木勺

图 2-76 木头本身的天然纹理带来的自然之美

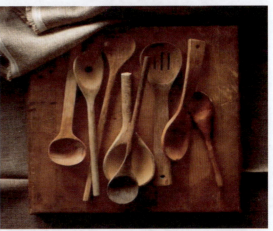
图 2-77 造型多样的木勺

（2）层积材与胶合板

层积材是将角材或板材黏结，顺纹理方向胶合重叠而成的，如图2-78所示。胶合板是将刨削的木材以木纹纹理相互垂直重叠而成的（见图2-79）。这些材料虽然是用树木制成的，但已经属于半成品化、规格化的方便使用的材料。这两种材料的特征是具有多层侧面和断面纹理，加以利用能创造出优美的造型。

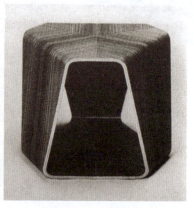

图2-78　层积材——具有椅子功能的元件（胁田爱二郎）　　图2-79　多层重叠的胶合板制作的凳子（田边丽子）

3. 金属

金属材料具有可重复使用、加工技术多样、经久耐用等优点，是现代重要的工业材料。金属管、金属线、金属网、金属板、铁丝、电线、图钉等都属于金属材料。金属材料质地坚硬，在表现坚毅、科技、冷酷、新锐、精细等主题时都可运用。同时金属具有延展性、耐弯性、抗拉伸等特性，便于塑形，因此在立体构成的训练中也是应用较广的材料。

（1）金属线的造型（见图2-80～图2-83）

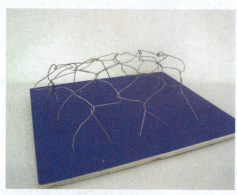
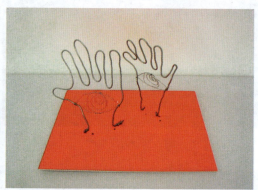

图2-80　网（学生习作）　　　　　　　　图2-81　手（学生习作）

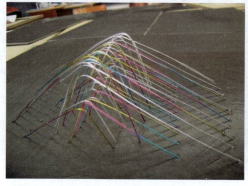
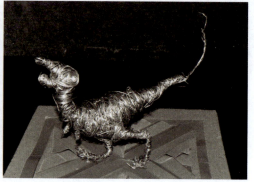

图2-82　节奏（学生习作）　　　　　　　图2-83　仿生结构——恐龙（学生习作）

(2)金属管的造型（见图 2-84 与图 2-85）

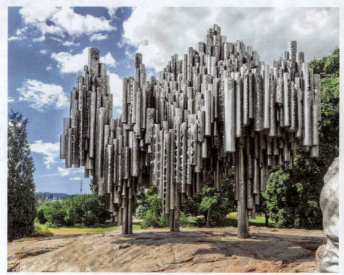

图 2-84　西贝柳斯纪念碑　　　　　　　　　图 2-85　公共艺术

(3)金属板的造型（见图 2-86 与图 2-87）

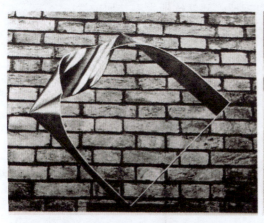

图 2-86　金属板在环境雕塑中的运用　　　　图 2-87　大草原上的不明防空物（降旗英史）

4. 其他

除了上述材料以外，还有塑料、石材、陶瓷等（见图 2-88～图 2-91）。在创作某些造型时，如果改变素材，往往能激发新的创意，带来新的感觉。因此，要多了解各种材料的性质及特征。

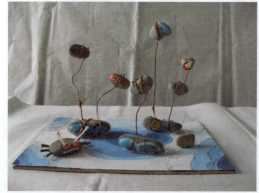
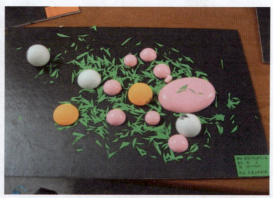

图 2-88　石头的构成（学生习作）　　　　　图 2-89　塑料的构成（学生习作）

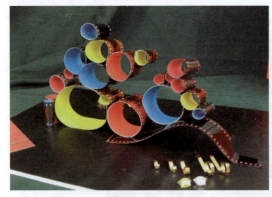

图 2-90　胶片的构成（学生习作）　　　　　图 2-91　陶瓷拉坯

2.2.2　纸张的基本加工手段

纸张是一种常见的二维平面材料，它不仅价格便宜，而且便于加工处理，用纸张来做立体构成练习更有利于把握立体造型的基本规律和基本原理。本节主要以纸张为材料对象进行讲解。

要将二维平面转换成三维立体，就必须将纸平面的某些部分拉出来脱离该平面，形成具有深度的三维空间。纸张材料的基本加工方法是立体构成训练中最基本的加工方法，也是将纸平面转化成三维立体不可缺少的训练步骤，每位初学者都应该较细致地加以理解，并熟练地掌握其加工技巧。

纸张材料立体构成的加工手段，大致可分为以下 4 类。

1. 翻折

翻折，就是将一块平面的纸或卡纸进行折屈。翻折包括直线重复折、直线瓦楞折、直线方台折、曲线折等。

1）直线重复折

这是三棱锥、三棱柱、四棱锥、四棱柱及五棱柱等立体结构的基本造型。在进行折屈之前，首先要求画出准确的平面展开图稿，安排好各棱面的连续次序，切断线用实线画出，翻折线用虚线画出，并要留出需要连接的粘接口。然后在翻折的折线背后，用美工刀背沿着折线划出浅印，这样做的目的是方便在塑造立体形体时的翻折加工（见图 2-92）。

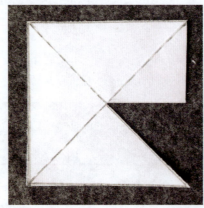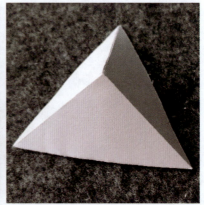

图 2-92　三棱锥的平面图与立体效果图

2）直线瓦楞折

直线瓦楞折即直线的反复折屈（见图 2-93）。在画好折屈造型展开图以后，将纸或卡纸折屈成瓦楞立体，在此基础上再进行横向反复折，便可构造一件"蛇腹折"的平面展开图（见图 2-94）。在平面转换为立体造型的过程中，要使部分形体凸起，就必然要有部分形体凹下，以保持其平衡。蛇腹折造型，是凸

起与凹下反复构成中较为典型的立体造型（见图2-95），在后期的造型设计中也经常使用这种折屈方式造型（见图2-96）。

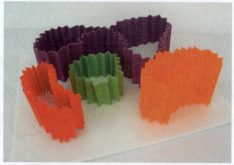

图2-93　直线瓦楞折立体造型图

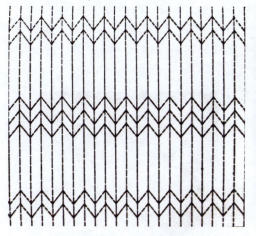

图2-94　蛇腹折平面图

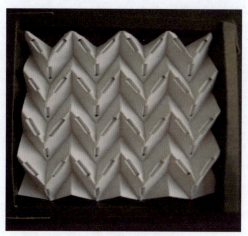

图2-95　蛇腹折的立体效果

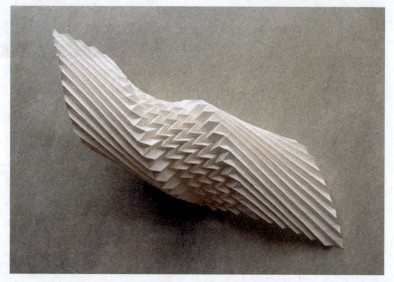

图2-96　蛇腹折在造型设计中的应用

3）直线方台折

直线方台折就是沿直线进行垂直面和水平面的连续翻折（见图2-97），这种折屈制作出的造型较之瓦楞折有更强的立体感。

在实际应用中可以通过改变垂直与水平面的宽窄来制作更多的凹凸变化（见图2-98）。

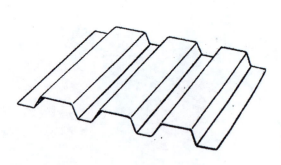
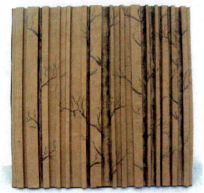

图 2-97　直线方台折立体造型图　　　　图 2-98　更多变化的方台折效果

4）曲线折

曲线折就是沿着弯曲的曲线进行连续翻折，一般采用几何曲线进行曲面弯曲练习。

制作方法：首先，在平面的纸或卡纸上，做出同心圆几何曲线的折线稿；然后，按照其图线，用圆规的尖部划出浅沟，并预折出瓦楞造型；最后，将同心圆曲线的两个端部一起收拢。其收拢的程度越大，折曲曲面程度就越深（见图2-99）。

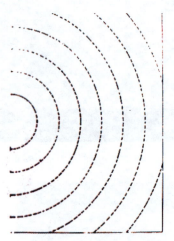

图 2-99　几何曲线的平面折线图与立体效果图

除几何曲线的弯曲练习外，还可以进行自由曲线的弯曲练习。

制作方法：首先，在平面的纸或者卡纸上，做出自由曲线的折线稿；然后，按照其折线，用圆规的尖部划出浅沟，并折出弯曲造型（见图2-100）。

图 2-100　自由曲线的平面折线图与立体效果图

2. 弯／卷曲

1）圆柱体造型

圆柱体造型是将平面素材沿着平行的方向进行弯曲，然后将曲面的两个端部粘合起来，形成管状立体造型。在此基础上，再加上顶部与底部的两个圆形平面，就可以制作出圆柱体封闭式的空心立体造型（见图2-101）。图2-102表现的是万花筒的立体场景，简洁又生动。

图2-101　圆柱体的展开图

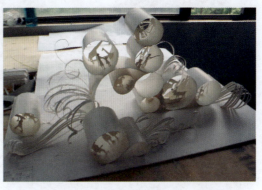

图2-102　无盖圆柱体造型——万花筒

2）螺旋卷曲造型

螺旋卷曲造型是指将平面按沿螺旋运动的方式围绕一个圆杆进行卷曲。该方式可以制造出许多优美的立体造型（见图2-103～图2-104）。

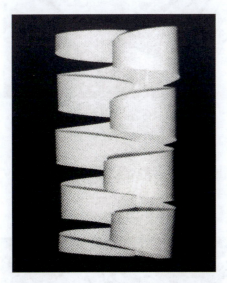

图2-103　美丽的曲线造型

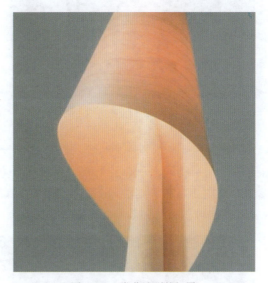

图2-104　卷曲造型的灯罩

3. 切割

切割是将平面材料转换成立体的主要手段之一。通过切割去掉面料中的多余部分，从而使其转化为立体，这是立体构成的主要原理之一。

1）直角切割

在一个"田"字形的平面材料上，如果不加任何切割，便不会成为立体造型。若将其中的四分之一部分切割掉，便可折成直角的立体造型（见图2-105）。

图 2-105　直角立体造型图及平面展开图

2）切割拉伸

在平面卡纸上，可以切一个或两个刀口，然后将切断的部分进行拉伸构成。其方法是：经过切割保留一端与原平面相连接，另一端脱离该纸板，加以折屈；或者，将切割部分仍保持原平面的位置，而压屈其相邻的部分，从而显示其切割部位（见图 2-106 和图 2-107）。

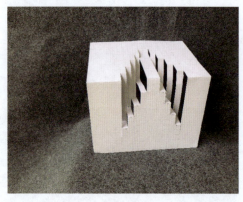
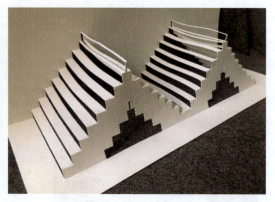

图 2-106　切割拉伸造型（一）　　　　　　　图 2-107　切割拉伸造型（二）

4. 插接

插接是在几个相同面积、相同形状的平面纸板上裁出缝隙，然后将纸板相互连接形成立体的造型（见图 2-108～图 2-113）。这种加工结构便于拆卸、安装，多数应用在可携带的立体造型结构上。插接的方法很多，有的可以应用在多个立体造型的组合上。

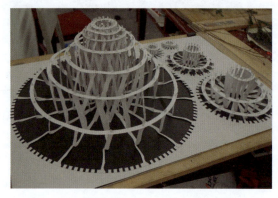
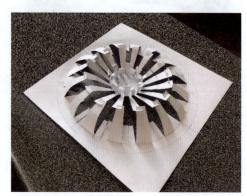

图 2-108　插接结构训练——阶（学生习作）　　　　图 2-109　插接结构训练（学生习作）

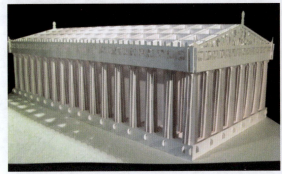
图2-110　插接结构（学生习作）

图2-111　插接结构立体造型

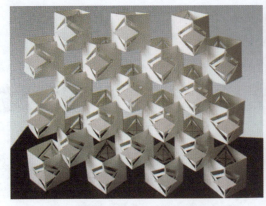
图2-112　插接加工完成的单体集聚构成（一）

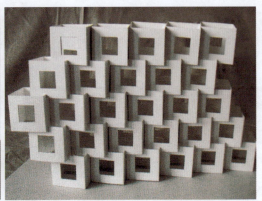
图2-113　插接加工完成的单体集聚构成（二）

2.3　纸材质的结构形式

应用面材进行空间立体构成，按照其构成结构的不同，其表现形式也是多种多样，本书介绍板式结构和立体结构两种结构。

2.3.1　板式结构

板式结构，是用纸平面素材经过折屈或切割加工后所形成的一种具有浮雕特征的板式立体构成，也就是常说的2.5维结构。这种构成形式，可以应用在室内外装饰墙面效果的处理上或顶棚装饰花纹上，也可以作为小型壁式装饰悬挂在室内。

板式结构的构成，可分为两步：第一，先确定板基的造型，然后通过反复折屈，以保持在总体上达到平面的效果，如进行瓦楞折、方台折等（见图2-114）；第二，在板式结构上，再辅以不同的加工手段，如凹凸加工或切割拉伸等（见图2-115）。

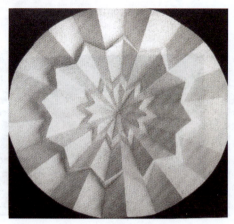
图 2-114　折线翻折确定板基

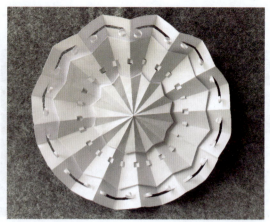
图 2-115　辅以其他加工手段造型

板式结构的具体形式有以下几种。

1. 直线折屈构成

直线折屈构成是指在平面的纸或卡纸上，不经过切割等手段而只进行直线翻折，如瓦楞折、方台折、蛇腹折、斜向折屈等（见图 2-116～图 2-121）。

图 2-116　直线方台折

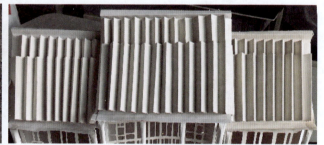
图 2-117　直线瓦楞折

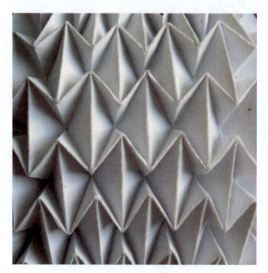
图 2-118　金字塔折背面效果

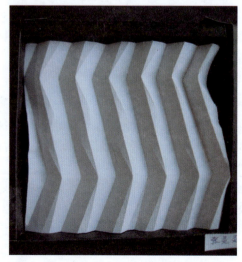
图 2-119　斜向折屈

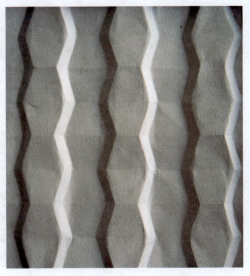
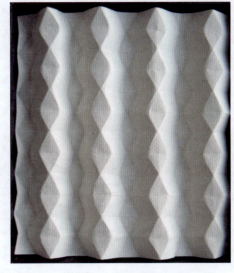

图 2-120　梯形折屈效果图　　　　　　　图 2-121　菱形折屈效果图

2. 曲线折屈构成

在板式结构的构成中，比较常见的作品一般都是直线折屈。直线结构表现的心理反应是刚直、明快、大方。加入了曲线因素后，整体效果会增加优雅、活泼的感觉（见图2-122～图2-125）。

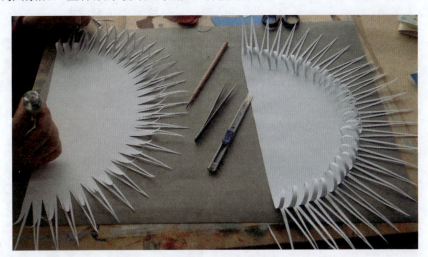

图 2-122　曲线折屈加工

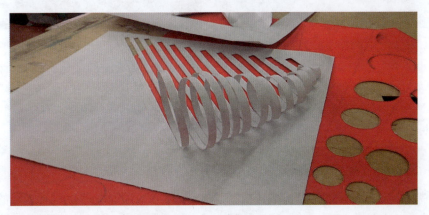

图 2-123　曲线卷曲加工

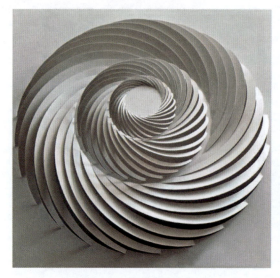
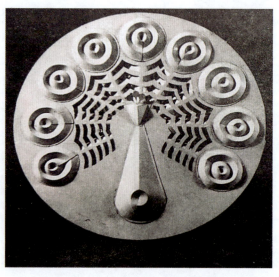

图 2-124　曲线折屈构成　　　　　图 2-125　曲线折屈在仿生结构中的运用

3. 切割构成

这是一种常见的结构形式，是指在经过方台折屈或瓦楞折屈后，在其凸出的棱线上，进行圆形、方形或其他形状的切割（见图 2-126 和图 2-127）。被切割造型部分，由于其两侧折屈凹下后与瓦楞沟的两壁分离，就会呈现出各种切割的造型；再经过光线的照射，其投影便可形成丰富的变化。

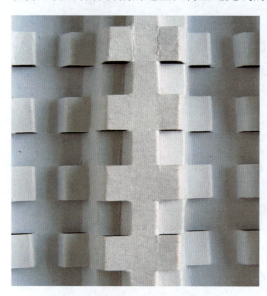
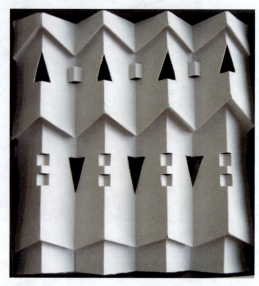

图 2-126　在方台折基础上剪切加工　　　　　图 2-127　在瓦楞折基础上剪切加工

对于切割造型，在设计时，首先要处理好造型之间的关系，如大小的变化。例如，两个正圆形切割，应大小穿插，避免完全相等。其次，还要注意聚散关系，要有松有密，使造型和空间形成一定的对比。再次，还要将各造型的部位，前后有秩序地穿插排列，相互有所呼应。最后，有些造型之间，要形成一种发展的动势，即在整体上造成一种韵律感。

2.2.2　立体结构

立体结构，就是具有三维度的立体构成。根据几何学的定义，立体是平面进行运动的轨迹。例如，一个方形平面，沿着一定的方向运动，其轨迹可呈现为正方体或长方体。矩形平面以其一边为轴，进行旋转运动，其矩形的另一边在运动中形成的轨迹，可呈现为圆柱体的表面。一个圆形的平面，以其直径为轴，

进行旋转运动,其轨迹可以形成球体表面等。除此以外,数个形体的叠加,若干个小形体集聚,或者从一个形体中挖出另一个形体,都可以形成多种变化的新形体,以及平面、曲面经过切割、卷曲、折屈、压屈、拉伸或对空间围合封闭,也都可以形成具有三维空间的立体造型(见图2-128～图2-133)。

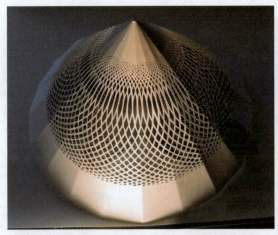
图2-128　瓦楞板式结构围合封闭形成的立体造型

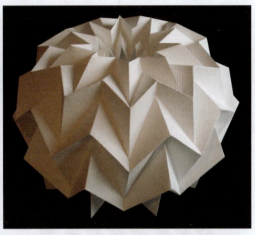
图2-129　蛇腹折板式结构围合封闭形成的立体造型

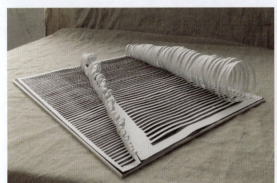
图2-130　卷曲加工围合封闭形成的立体造型

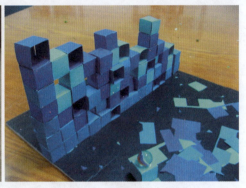
图2-131　单体形叠加形成的立体造型

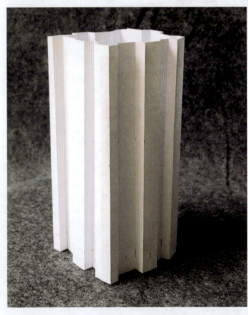
图2-132　方台折围合封闭形成的立体造型

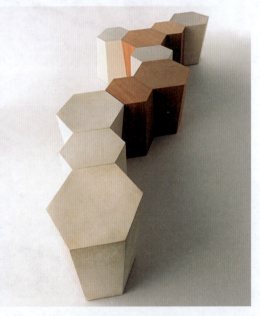
图2-133　翻折加工形成的六面体集聚

在纸材质构成中，经常使用面材加工的手段来生成一些立体造型，如折屈、切割、拉伸等，具体加工形式有以下几种。

1. 直线折屈

图 2-134 与图 2-135 是运用直线折屈的结构形式，再加上切割加工，形成的三维立体造型。

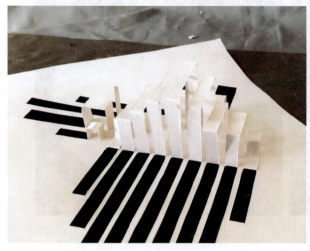
图 2-134 直线折屈的运用

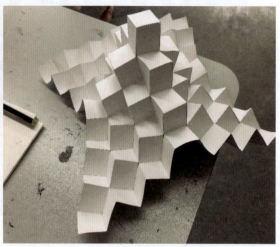
图 2-135 直线折屈形成的立体造型

2. 曲线压屈

图 2-136 与图 2-137 是将纸条进行弧形曲线的弯曲加工而形成的有曲线变化的立体造型。

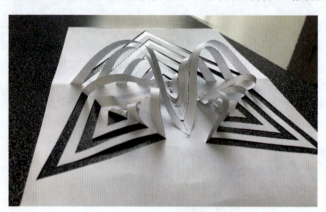
图 2-136 曲线压屈的加工（一）

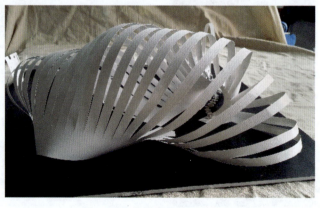
图 2-137 曲线压屈的加工（二）

3. 切割结构

图 2-138 与图 2-139 是在棱线上进行切割、折屈及压屈加工而形成的三维立体造型。

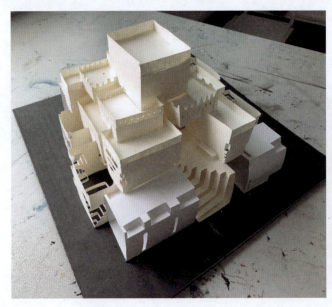

图 2-138　体的切割构成（一）

图 2-139　体的切割构成（二）

练 习 题

1. 完成点的立体构成作业 1 件，要求：

（1）运用本章所讲的相关知识进行点立体构成表现。在造型过程中，可以考虑将点与其他形态要素相结合，也可以考虑使点成为纯粹的三维结构来进行表现。

（2）作业尺寸：边长不小于 25 cm。

2. 完成线的立体构成作业 1 件，要求：

（1）运用硬质或软质线材，或者综合运用软硬材质线材，完成线立体形态构成。选择运用本章所讲的线框、垒积、网架、拉伸等方式进行立体构成表现。

（2）作业尺寸：边长不小于 25 cm。

3. 完成面的立体构成作业 1 件，要求：

（1）任选平面构造或曲面构造，结合本章所讲的平面、曲面的立体构造方式，完成一件面的立体构成表现。

（2）作业尺寸：边长不小于 25 cm。

4. 完成体的立体构成作业 1 件，要求：

（1）选择一定的材料，结合本章所讲的体的线面加厚和单体积聚的构成方式，任选其中一种方式完成一件体的立体构成表现。

（2）作业尺寸：边长不小于 25 cm。

5. 针对板式结构，

（1）选择直线折屈的类型，完成 1～2 件立体构成作业；

（2）选择曲线折屈的类型，完成 1～2 件立体构成作业；

（3）选择切割构成的种类，完成 1～2 件立体构成作业。

6. 针对立体结构，

（1）选择直线折屈的类型，完成 1～2 件立体构成作业；

(2）选择曲线压屈的类型，完成1～2件立体构成作业；

(3）选择切割结构的类型，完成1～2件立体构成作业。

思 考 题

生活中有大量结合不同材料的立体物件，请在生活中寻找这些材料构成的立体造型，观察这些材料所具有的特性及使用的加工方法，请思考：

1. 该物件为什么要结合此类材料？该物件的立体造型和与之选择的材料是否完美结合？试举一到两个例子说明。

2. 如果由你结合材料来设计立体造型，你会怎么选择材料？你需要怎么做才能做到尽可能多地了解材料的特性及它的加工方法？

第3章

纸材质在现代立体设计中的应用

3.1 纸张在仿生结构中的应用

自然界的景物丰富多彩，其形态门类繁多，归纳起来可划分为四大类：人物造型、动物造型、植物造型、景物造型。它们的表现难度很大，我们必须深入生活，从"有血有肉"的现实生活中，体察它们的各个侧面，从中吸取充分养料。我们必须对原始资料进行提炼和概括，运用省略和夸张等艺术手法，创作出优美和生动的艺术形象。

3.1.1 人物造型

在人物形象造型的创作上，必须了解作为生活的主体的人在社会中的各种关系，熟悉人物的思想、性格及客观环境给予他的影响等。图3-1～图3-9是学生通过结合纸张的不同加工方法，对人物形象进行提炼、概括而创作的人物造型。

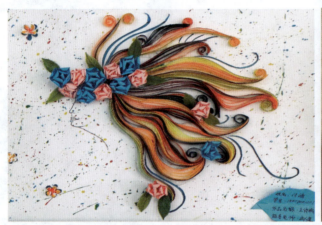
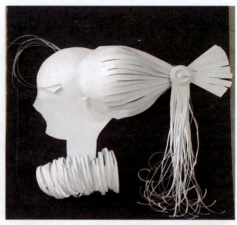

图3-1　仿生结构——女孩头像（一）（学生习作）　　图3-2　仿生结构——女孩头像（二）

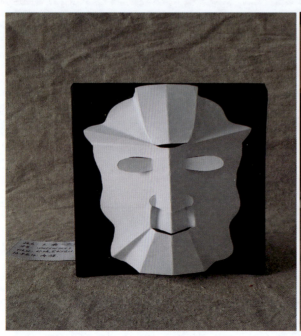

图3-3　仿生结构——人脸（学生习作）　　图3-4　仿生结构——摩登女郎（学生习作）

第3章 纸材质在现代立体设计中的应用

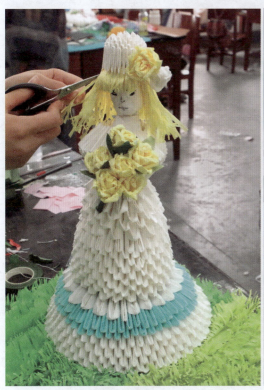

图3-5 纸塑作品——出嫁的新娘（学生习作）

图3-6 纸塑作品——少女

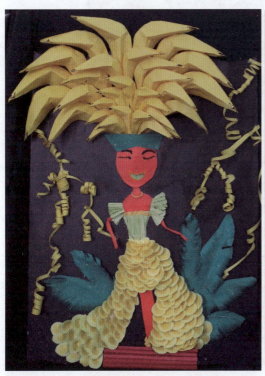

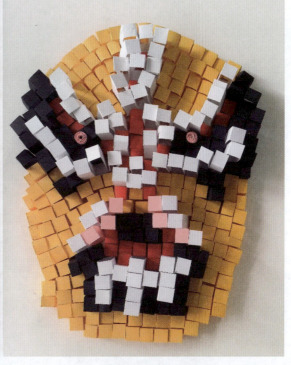

图3-7 纸塑作品——蕉美人

图3-8 仿生结构——京剧脸谱

图 3-9　仿生结构——舞动的人（学生习作）

3.1.2 动物造型

在动物造型的创作上，要了解各种动物在不同环境中所形成的习性及生活规律等。图 3-10 ～图 3-17 是学生创作的仿生动物造型。

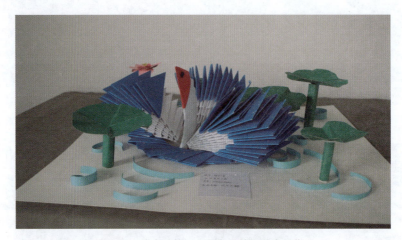

图 3-10　仿生结构——湖中天鹅（学生习作）

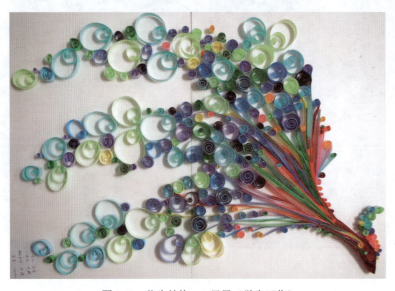

图 3-11　仿生结构——凤凰（学生习作）

第3章 纸材质在现代立体设计中的应用

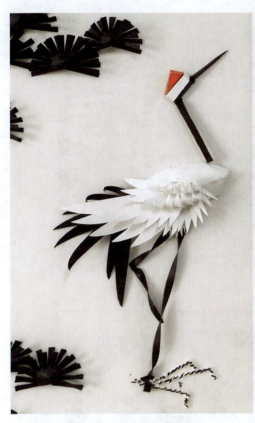
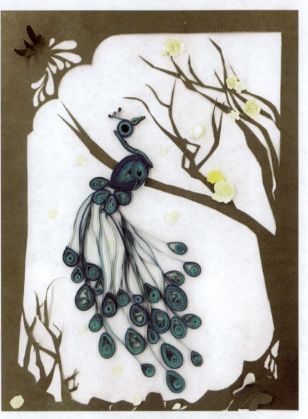

图3-12 仿生结构——仙鹤（学生习作）　　图3-13 仿生结构——孔雀（学生习作）

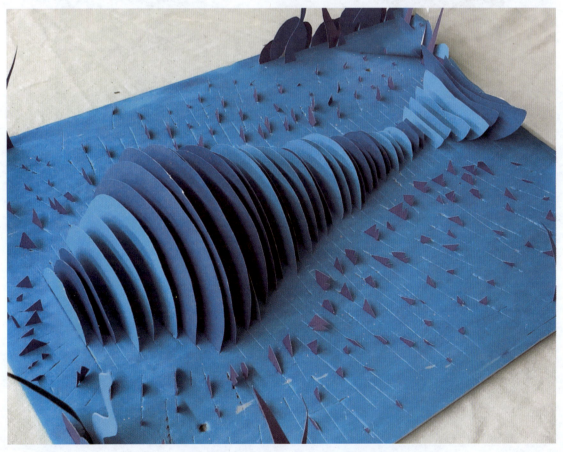

图3-14 仿生结构——鲸（学生习作）

立体构成

图3-15 仿生结构——牛（学生习作）

图3-16 仿生结构——羊（学生习作）

图3-17 仿生结构——鲨鱼《学生习作》

3.1.3 植物造型

在植物花卉造型的创作上，要从大自然中认真观察不同植物花卉的造型特点、色彩关系及叶子的叶脉组成规律等。图3-18～图3-28为师生创作的仿生植物造型。

图3-18 仿生结构——花卉1

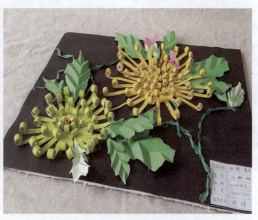

图3-19 仿生结构——菊花

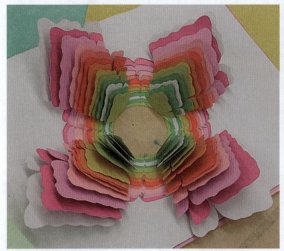

图3-20 仿生结构——花卉2

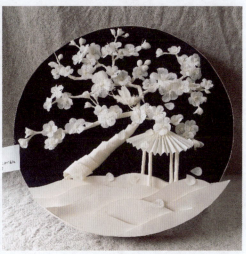

图3-21 仿生结构——梅花

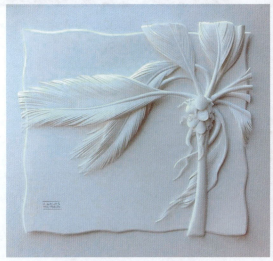

图3-22 仿生结构——椰子树

图3-23 仿生结构——树

立体构成

图 3-24　仿生结构——花卉 3

图 3-25　仿生结构——花卉 4

图 3-26　仿生结构——花蜘蛛兰

图 3-27　仿生结构——山茶花

图 3-28　仿生结构——木槿花

3.1.4 景物造型

景物造型是以一个造型为主体形象，配以一些环境装饰来表现一个场景效果。图3-29～图3-32为学生创作的仿生景物造型。

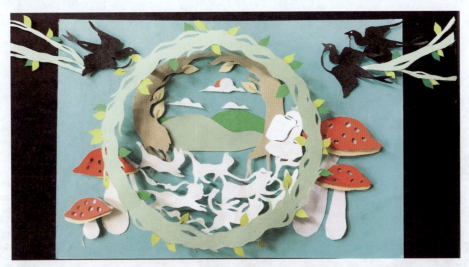

图 3-29　仿生结构——景物造型（学生习作）

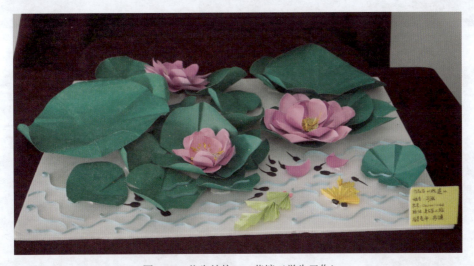

图 3-30　仿生结构——荷塘（学生习作）

 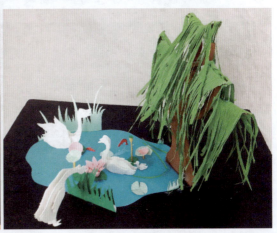

图 3-31　仿生结构——商场里的人（学生习作）　　图 3-32　仿生结构——农园（学生习作）

3.2　纸材质构成在陈设设计中的应用

现代室内陈设一般分为功能性陈设和装饰性陈设，功能性陈设是指具有一定的使用价值并兼有观赏性的陈设，如灯具、家具、织物等。装饰性陈设是指以装饰观赏为主的陈设，如挂画、工艺品、植物等。运用纸张材料，再结合面材构成的加工手段，可以制作出有构成规律的纸立体造型。

1. 灯具

通过纸张材料的基本加工手段，可以制作出一些有节奏变化、有构成规律的纸灯，再结合光元素的运用，可以创作出不同的灯具立体造型。图3-33～图3-44是不同的灯具造型。

图3-33　蛇腹折与瓦楞折在灯具上的使用

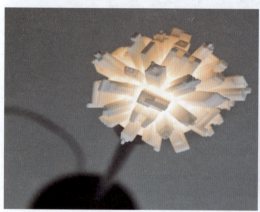 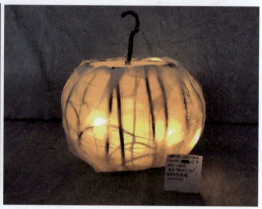

图3-34　直线翻折塑造的立体造型——灯罩　　　图3-35　用铁丝做框架的南瓜灯（学生习作）

 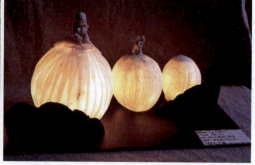

图3-36　圆球纸人灯造型及光照效果（学生习作）

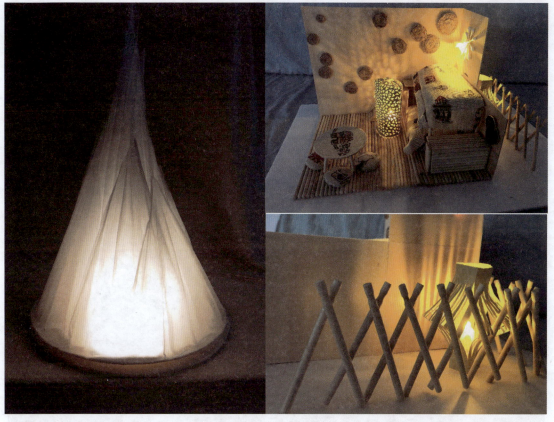

图 3-37　直线翻折制作的火焰灯（学生习作）　　图 3-38　采用竹条制作的灯罩造型（学生习作）

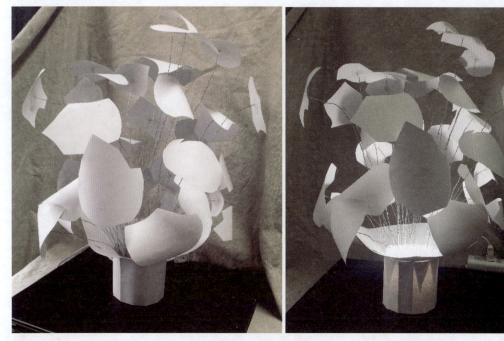

图 3-39　用铁丝做框架制作的灯罩造型（学生习作）

立体构成

图3-40　三角形灯罩造型（学生习作）

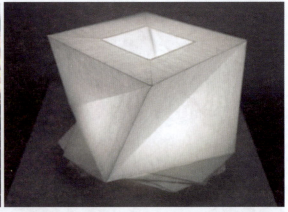

图3-41　直线翻折灯罩造型

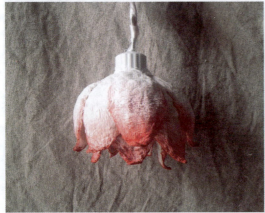
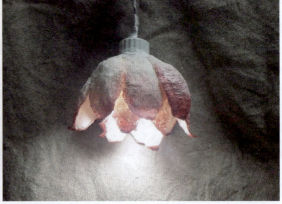

图3-42　荷花灯（学生习作）

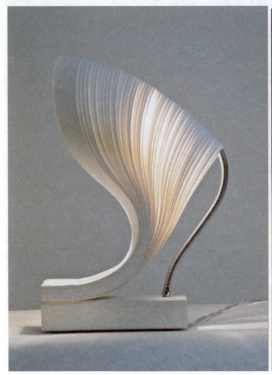

图3-43　曲面弯曲纸灯立体造型

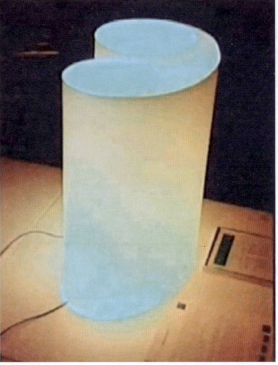

图3-44　曲面卷曲灯罩立体造型

2. 装饰框匣

装饰框匣是板式结构作品的一种装潢形式，其制作简单方便，效果较好，可以应用于家居陈设作品的装饰中。通常板式结构的立体造型完成后，会将造型图装入其中，以便摆放或悬挂。图3-45和图3-46是制作装饰框匣的平面展开图，图3-47是装入框匣的立体画面，图3-48是装饰框匣。

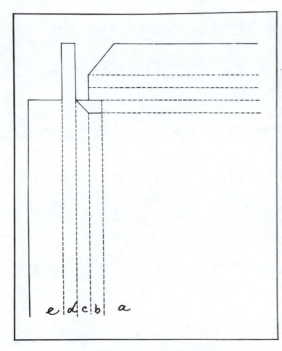

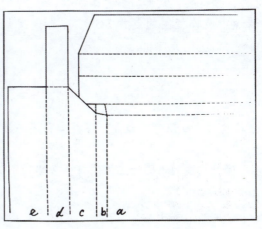

说明：
a—框匣心，其尺寸按画心大小确定；
b—边框的内立面；
c—边框的正面（第一例为平面，第二例为斜面）；
d—边框的外立面；
e—折向背面的画底粘胶部分。

图 3-45　装饰框匣平面展开图　　　　　　　图 3-46　斜形棱面框匣展开图

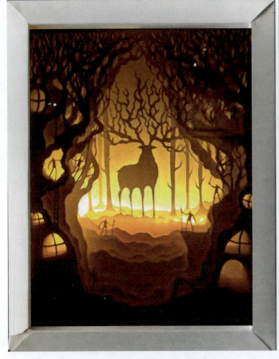

图 3-47　装入框匣的立体画面　　　　　　　图 3-48　装饰框匣

练 习 题

1. 请运用面材构成的不同加工方法，结合纸张材料，完成人物造型、动物造型、植物造型、景物造型的仿生结构作品各1～2件。

2. 请运用立体构成面材构成的不同加工方法，结合室内陈设设计的审美需求，尝试设计纸艺陈设品1～2件，如灯具、家具、织物等。

3. 请运用装饰框匣的制作方法，配合使用灯光照明完成1～2件纸艺陈设品，如挂画、桌面装饰品等。

思 考 题

1. 立体构成主要研究多维度、多视点、多角度的造型规律，请思考：在从事立体造型制作时，应该怎样去造型？

2. 学习面材构成的不同加工方法有什么实际意义？对后期的专业设计学习有什么积极影响和作用？

第4章

纸材质构成在动画设计中的应用

基于第3章所讲的纸材质在现代立体设计中的应用，属于静态思维的表现，本章将立足于动态思维的体现，将纸张的加工手法与美术片组成形式之一——"折纸动画"相结合，以折纸动画为例，进一步探索当纸的立体造型考虑"时间""运动"等元素时，如何转换设计思路，拓展设计方法，进入到以动态影像为表达媒介的艺术形式的设计运用中去。

4.1　纸的动态构成

1. 时间与运动

时间，影响着所有的生命体，昼夜交替，我们在时间中生存。而生存其间，我们同样也不断地在用各种方式想要读懂时间、表达时间，以便读懂人类自己、表达人类自己。赫伯特·泽特尔在他的《图像 声音 运动：实用媒体美学》一书中提到人们对表达时间和运动的追求："在这种电子社会的情形中，时间和运动几乎成为生活的本质。在任何事件中，可以这么说，现在正是要我们学习在这个全新的空间/时间环境中恰当有效的工作，并将旧的价值观与我们'现今'时代的新的社会心理要求相调和的时候了。于是这一全新的时间概念，这个'现今'因素的小小奇观，已经招摇地进入了艺术的所有领域，我们可以看到艺术家们试图在那些非运动艺术（如绘画、雕塑和静态摄影）中，以及那些更明显基于时间和运动的艺术（如话剧、舞蹈和音乐）中操控时间和运动。"①

长久以来，绘画在静止中传达着各种信息，而在"静止"的外形中也一直没有"运动"的缺席。生活中，物体不仅在空间中存在，同时也在时间中存在。事物总是在不停地运动，运动感不是孤立存在的，它与时间、空间、生命、呼吸等因素相互承载，"时间""运动"便是一种生命迹象。

纵观美术发展，巴洛克造型中强烈的动势，弗朗斯·哈尔斯生动活泼的肖像画，莫奈、毕沙罗灿烂跳动的光线，梵高火焰燃烧的笔触，都是在流畅奔放的笔触和造型中展示运动，都显示着运动的"张力"，都加入了"时间"这一维度。图4-1为巴洛克大师乔凡尼·洛伦佐·贝尼尼雕塑作品《阿波罗与达芙妮》。该作品选择阿波罗快要抓住达芙妮、而达芙妮化为月桂树这一矛盾冲突瞬间，表现了强烈的动感。

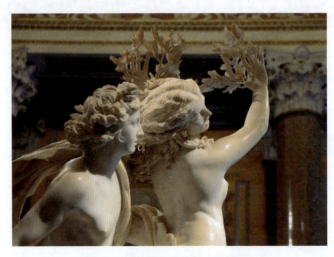

图4-1　阿波罗与达芙妮（贝尼尼）

立体主义在思考用平面画布表现立体世界时打破了传统的透视法则，创造了一种多维的浅透视，通过在平面画布中表现出物体在单一视点中可见和不可见的多个块面，将物体多个角度的不同视觉形象，结合在画中同一平面并交织在同一形象上，在视点移动中展现时间，触碰"运动"，如勃拉克作品（见图4-2）。

①　泽特尔. 图像 声音 运动：实用媒体美学[M]. 3版. 赵淼淼，译. 北京：北京广播学院出版社，2003.

未来主义则把画面中的时空运动推向极致：杜尚在静止的画布上将一个女人下楼梯的一系列动作在《下楼梯的裸女》（见图4-3）中表现出来；巴拉的作品更是充满了运动和速度，他十分欣赏立体主义的主张，抛弃传统的单一视角，转换思维，从多个角度同时观看一个物体。摄影师艾蒂安－朱尔·马雷和安东·朱利奥·布拉加利亚的作品，对巴拉的启发很大。两位摄影师试图用曝光时间和曝光次数的技巧来表现物体的运动性。在试验时，他们对运动着的人或动物连续拍摄或间隔拍摄，最终的形象则合成在一张底片上，以突出对运动的印象。巴拉对此的反应突出地体现在其作品《被拴住的狗的动态》（见图4-4）中，为表达动态效果，艺术家把狗的腿变成了一连串腿的组合，几乎形成半圆，让我们不由自主地想起运动中的车轮；妇女的脚、裙摆及牵狗的链子也同样成为一连串的组合，留下了它们在空间行进时的连续性记忆。这种将运动的物体多侧面地同时并置、凝结在一个画面上，既像慢放电影，又像同一底片的连续性拍摄，使得狗的四肢和尾巴在静止的形式中生动地展现出了强烈的运动和速度。巴拉善于表现运动和速度，他在《阳台上奔跑的女孩》中，以新印象主义点彩分色方法描绘强烈的光感，同时表现出奔跑的运动感，这样运动物体在空间行进过程中所留下的多个渐进轨迹被全部容纳在一个单独形体上，仿佛是一张底片多次拍摄的结果（见图4-5）。这些作品将运动用这种全新的方式表现在静止的画布上。同样，摄影作品也常常出现对时间与运动的表达（见图4-6）。

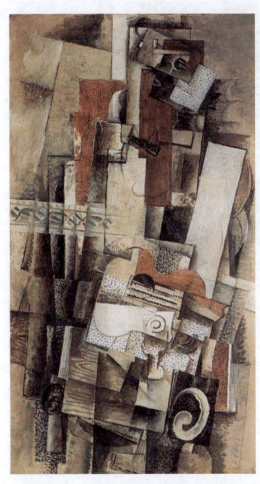

图4-2　勃拉克作品

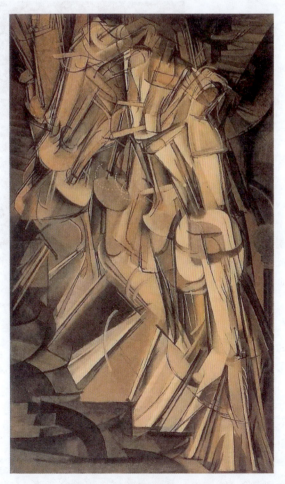

图4-3　下楼梯的裸女（杜尚）

图4-4 被拴住的狗的动态（巴拉）

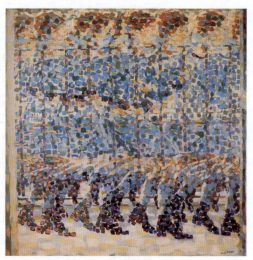
图4-5 阳台上奔跑的女孩（巴拉）

图4-6 摄影作品（蔡林）

现实世界本身不是静止的，而是自成一体地被绘画者以静止的方式捕捉和表达，或者选择性地寻找并且制造"静止"的元素，如静物、景物、人像模特等，运动影像的出现使人们看到了一个全新的形象感知系统。只要生命被感知，人们就不会脱离对"运动感"各种形式的追求。这种追求会不会被部分地转化到其他艺术形式中呢？或者说，这一诉求会不会被其他艺术形式所运用，获得另一种具有表现力的艺术形式呢？动态影像——不作为任何存在的再现，只用来创生运动，延续时空。

2. 动态影像

不断更新的传播方式和表述方式为思想的表达带来了更多的可能性，手法上的大大加强，使创作者能借用更准确或更具趣味性的方式来表达概念与思想，传统的绘画、雕塑等艺术形式中隐藏的表达渴望在这一时期借助新的手段，获得另一种阐释——以传统美术风格（国画、油画、素描、版画、黏土、纸、综合材料等）构成镜头内事物形象，以动态影像（动画）的方式创作作品。融合、和谐、多层次、准确等特质支撑着创作者和接收者无止境的创作需求与审美需求。

视觉艺术家威廉·肯特里奇用木炭画和彩色粉笔创作的动画短片，描绘了他的南非生活（见图4-7）。

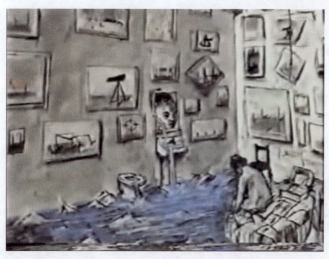

图4-7　流亡中的菲利克斯（威廉·肯特里奇）

在《种树的人》中，弗雷德里克·贝克以淡雅的彩色铅笔风格涂抹着那种挥之不去的大自然情节和田园牧歌般的诗意与淡然（见图4-8）。

图4-8　种树的人（弗雷德里克·贝克）

在《蒙拉丽莎走下楼梯》中，油画笔触在影片中飞舞起来，飞舞出一部现代绘画史（见图4-9）。

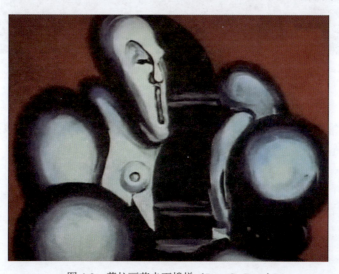

图4-9　蒙拉丽莎走下楼梯（Joan C. Gratz）

Alice Fleury 称,"运动影像"渗透到了所有的造型艺术领域,无论是绘画、摄影还是录像艺术都明显地呈现出这样的跨领域、多义性的特性。①

3. 定格动画

有别于传统绘画作品与动画的结合,也不同于三维建模渲染的虚拟拍摄,定格动画这一动画形式需要由黏土(见图 4-10)、木偶或混合材料来搭建场景,制作人偶,创建一个真实的拍摄现场以用于逐格拍摄。因此,由于真实存在的空间性构建,使定格动画与我们教学实践中的立体构成设计离得更近(见图 4-11)。

图 4-10　定格动画——对话的维度(杨·史云梅耶)

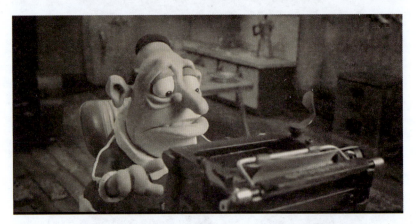

图 4-11　定格动画——玛丽和马克思(亚当·艾略特)

4. 纸的动态构成

当静态的纸走向三维,再进入四维运动领域时,将是一场具有全新视觉效果的视觉盛宴;而同时,在设计上,除了考虑三维的造型呈现之外,还需要关注其运动的规律性和可能性。

作为动态呈现,也有不少利用纸的造型特征,用三维软件制作的具有折纸风格的影像作品。图 4-12 是由 Outpost 完成的 SPDRs ETFs TVC 折纸动画风格广告。概念设计主要围绕着 SPDRs 投资组合展开,并构建了对每个行业都具有标志性的景观。结合实拍、跟踪及 Maya 折纸动画,将折纸、纸偶、纸雕、纸艺等静态形象进行动态呈现,视觉语言令人耳目一新。

① 董冰峰. 另一种电影. 当代艺术与投资,2010(4):4.

图 4-12　实拍与 CG 合成的折纸动画（SPDRs ETFs TVC 广告片）

4.2 纸的仿生结构与折纸动画

4.2.1 纸扎、纸艺与纸偶

1. 纸扎

中国的纸扎艺术起源于丧俗，它是将扎制、贴糊、剪纸、泥塑、彩绘等技艺融为一体的民间艺术。纸扎在民间又称糊纸、扎纸、扎纸马、扎罩子等，它是为满足民众祭祀信仰心理及精神需要的一种艺术形式。广义的纸扎包括彩门、灵棚、戏台、店铺门面装潢、匾额及扎作人物、纸马、戏文、舞具、风筝、灯彩等（见图4-13）。

图4-13　纸扎艺术

2. 纸艺

纸艺广义上是指包括造纸艺术在内的所有与纸有关的工艺；狭义上是指以各种纸张、纸材质为主要材料，通过剪、撕、刻、拼、叠、揉、编织、压印、裱糊、印刷、装帧或高科技（如激光）等手段制作而成的平面或立体的艺术品和纸艺作品，又称折纸艺术（见图4-14～图4-17）。

图 4-14 折纸艺术（一）　　　　　图 4-15 折纸艺术（二）

图 4-16 折纸艺术（三）　　　　　图 4-17 折纸艺术（四）

3. 纸偶

纸偶，本书特指在纸的艺术作品中具有三维立体特征的一类，因其具有三维雕塑特征，所以被运用于定格动画创作中，作为制作角色或场景的主要材料。同时，由于其具有强烈的形式感，常被运用于 CG 动画中。图 4-18 是采用三维软件制作的具有折纸风格的动画作品。

图 4-18　折纸风格动画片《扎克和呱呱》中的奇拉与呱呱造型

4.2.2　中国折纸动画

中国折纸动画诞生于 20 世纪美术片创作"走民族化之路"的探索时期。1955 年 12 月，电影局局长陈荒煤到上海美术电影制片厂视察时提出：美术片要在民族文化中汲取养料，要从民间故事、童话、神话、寓言中挖掘源泉，否则就是缺乏爱国主义精神。此后，不少美术片开始借鉴民间传统绘画、工艺等艺术形式，从中寻找表现方法。1960 年，我国第一部折纸动画片公映（见图 4-19）。自此，"折纸片"与"动画片""剪纸片""木偶片"共同构成了中国电影的四大片种之一——美术片。随后，折纸动画被广泛关注。

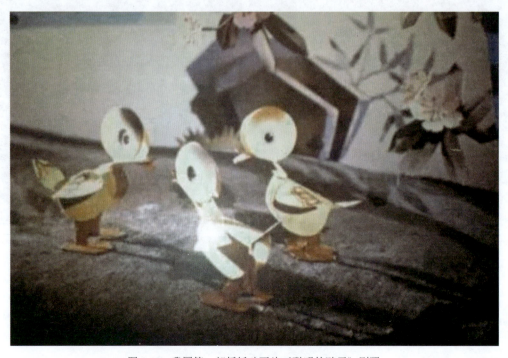

图 4-19　我国第一部折纸动画片《聪明的鸭子》剧照

折纸动画用硬纸片折叠、粘贴,制成各种立体人物、动物和立体背景,采用逐格拍摄的方法逐一摄制下来,通过连续放映而形成活动的影像。制作折纸动画时首先将纸片刷染成各种色调,然后折叠成所需的形象,穿上细银丝或细铅丝作为活动的关节,再粘贴合缝,装上脚钉。折纸动画不同于剪纸动画,因为它的人物和背景都是立体的;折纸动画又不同于木偶动画,因为它的人物和背景都是用纸折叠而成的。折纸动画具有轻巧、灵活的独特艺术特点。图4-20和图4-21是上海美术电影制片厂导演李荣中的折纸动画作品。

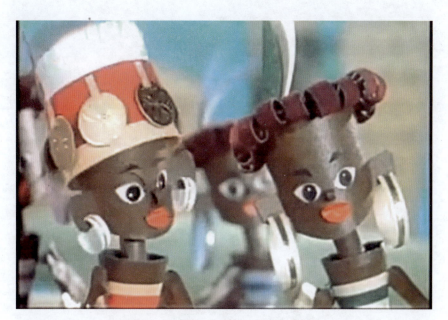

图 4-20 《鳄鱼、巫婆、小女孩》剧照一

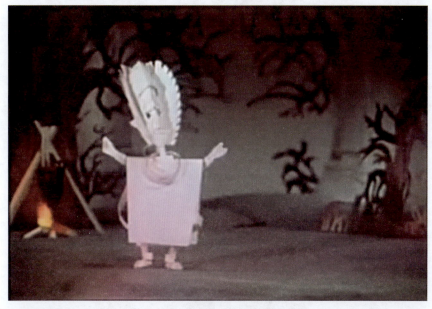

图 4-21 《鳄鱼、巫婆、小女孩》剧照二

由于折纸动画所用的纸偶工艺只能是纸片的折叠、卷曲、剪贴,因而造型上便形成了象征性的几何形:聪明的小鸭(虞哲光《聪明的鸭子》)是由半圆形和三角形纸片组成的,机智的黑姑娘是圆柱与圆台的叠合物(李荣中《鳄鱼、巫婆、小女孩》),巫婆的造型也是以几何方形为主要形态。由这些造型简

单的纸偶拍成的折纸动画吸引了许多观众，而纸张材料与造型手段的限制却赋予了影片独特魅力。

在李荣中的其他折纸动画中都可以看到这种象征性的几何形（见图4-22～图4-24）。

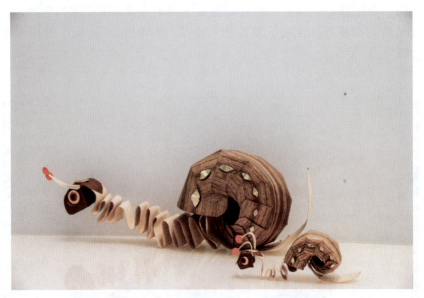

图4-22 《蜗牛与蚱蜢》中的蜗牛

图4-23 《石敢当破妖术》里的算命人

图 4-24 《蓝骨》中的大蜘蛛

几张平摊的纸片，翻身而起，就变成稚态可掬的花猫和小鸭，开始一番有趣的追逐；小黑鸭跳入湖中去洗澡，"湖"是由镜面做成的。创作者充分利用纸张可以自由剪贴的特性，将小鸭剪一小条拍一格，竟然造成了纸鸭子可以出入玻璃湖的特殊效果（见图4-25）。这就是虞哲光先生1960年试拍的第一部折纸动画片《聪明的鸭子》中的主要场面。他充分强调并发挥了纸的质感和可以任意折叠、剪贴、卷曲的特性，并围绕这种特性设计、展开富于纸趣的情节。

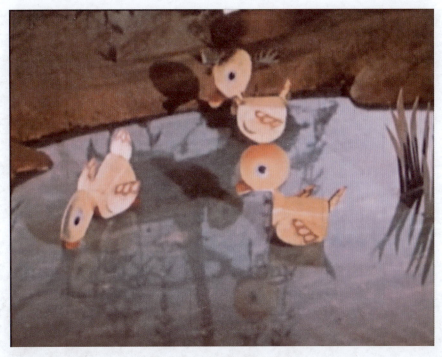

图 4-25 《聪明的鸭子》剧照

一组折状的纸片豁然展开，化作一群蜜蜂的合唱队，唱起动听的歌曲（虞哲光《湖上歌舞》，见图4-26）。

一个机智的老农一锄头打死灰狼，狼倒地化为一张纸的"狼皮"（虞哲光《三只狼》，见图4-27）。

一群小鸡快乐地捉迷藏,匆匆躲进母鸡空心的肚皮里去(虞哲光《小鸭呷呷》,见图 4-28)。

一张白纸在森林里跳起奇特的舞蹈,幻化成面相变幻不定的老巫婆(李荣中《鳄鱼、巫婆、小姑娘》,见图 4-29)。

图 4-26 《湖上歌舞》剧照

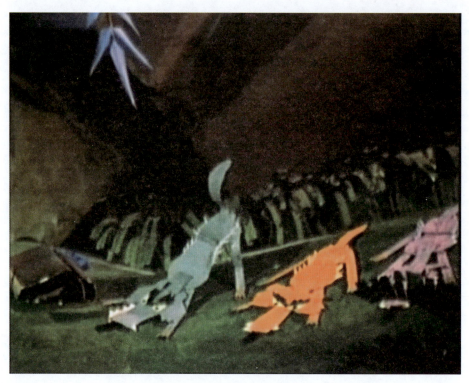

图 4-27 《三只狼》剧照

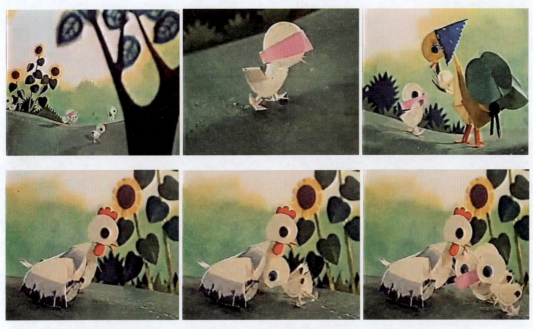

图 4-28 《小鸭呷呷》剧照

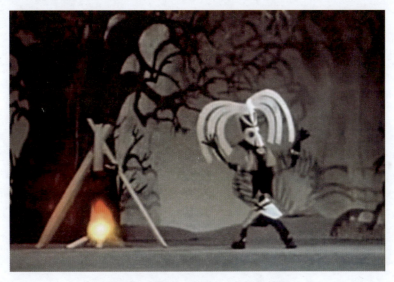

图 4-29 《鳄鱼、巫婆、小女孩》剧照

中国折纸动画的诞生是中国美术电影史上表现形式的一次飞跃，它完成了从静态折纸立体造型到动态折纸立体造型的质的变化，并根据材料质感和材料造型的艺术特点，创造了一种全新的影像表现风格。然而，被寄予厚望的折纸动画，从 1960 年虞哲光导演的第一部《聪明的鸭子》，到 2012 年李荣中导演的最后一部《洛阳桥传奇》，历经 52 年，只诞生了 10 部影片。随着李荣中的离世，这一片种更是后继无人，渐渐成为悲凉远景，在动画艺术、科学技术蓬勃发展的时代大背景下走向了"消亡"。

如今，国内外很多高校学生及定格动画工作室都常有用折纸风格做动画的动画短片呈现，也有计算机模拟折纸动画风格的动画短片。在各种视觉传达媒介融合的大环境下，折纸动画的制作与拍摄也是立体构成知识拓展和运用的一个很好的领域。

练 习 题

1. 自创或选择已有故事，用不同种类的纸完成一到两个场景设计，可以考虑加入灯光元素。
2. 任意选择我国传统故事中的一个角色，用纸完成其角色制作，并用定格动画的形式拍摄 5 s 以上的角色运动（建议使用简单的定格动画拍摄软件，如"定格动画工作室"）。

思 考 题

1. 美术片是我国的一种特殊电影形式，是动画片、木偶片、剪纸片、折纸片的总称，在国际影坛上独树一帜。请从角色造型角度分析折纸片与剪纸片、折纸片与木偶片的美学风格。
2. 在民间艺术中，还有哪些艺术形式采用了纸的立体构成？对其功能和审美进行分析。

第5章

学生立体设计作业点评

　　本章点评的习作都是学生们完成的，代表着学生群体中比较有特点的习作，有些是比较综合的设计，有些是有针对性的练习，具有交流的价值。我们在这里评述，目的是希望帮助阅读本书的同学或其他爱好者，在吸收习作长处的同时避免出现习作中的不足。

　　在学习立体空间的构成时，通常会关注两个方面：一是关注点、线、面、立体、空间等的形态要素，探讨立体构成造型的共性基础问题；二是关注制作作品时所需的材料，不同的材料具有不同的特性、不同的加工手段。材料要与一定的加工手段相配合，而加工手段又决定造型的样式，因而对加工手段的研究非常重要。

习作一

"Imperfect—不完美"服装设计之帽子造型设计（郭翀）

点评：该设计为创作者创作的"Imperfect—不完美"服装设计之帽子部分。该帽子造型设计采用纸板材料做帽胚，用铁丝做出帽子框架，在其帽子表面用棉纸层层铺贴，局部裸露出铁丝框架和撕裂的棉纸痕迹，制作出粗糙、不光滑的褶皱纹理，是想表现出日本侘寂美学的"不完美"艺术特点；再配以大小不同、形状不完全一样的花朵，以及疏密排列不同的珍珠点缀，表现出了外表看似破损却有着自己独特美的艺术特点，显露出一种破碎又新生、残缺又强劲的视觉美感。

从第一方面来分析，该件作品造型的形态要素都合理考虑到了花卉及珍珠的点、铁丝框架的线、帽面的面、帽顶的立体。作为基础造型的点、线、面、体要素巧妙地组合在一起，结合创作者的创作主体思想，呈现出较好的视觉效果。

从第二个方面来分析，该件作品使用了铁丝、棉纸、珍珠材料，利用铁丝材质特性做出框架，利用棉纸的轻薄柔软特性制造出褶皱的纹理效果，并层层铺贴揉搓，表达出纹理多变、表面粗糙的视觉效果。同时利用大小不同的珍珠表现出光滑、精致的材质特性，从而和粗糙的棉纸形成了鲜明对比，使整件作品比较完美地呈现出侘寂美学特点。

不足之处：棉纸的褶皱纹理应该再强化一些，这样就能把粗糙感更准确地表达出来。

习作二

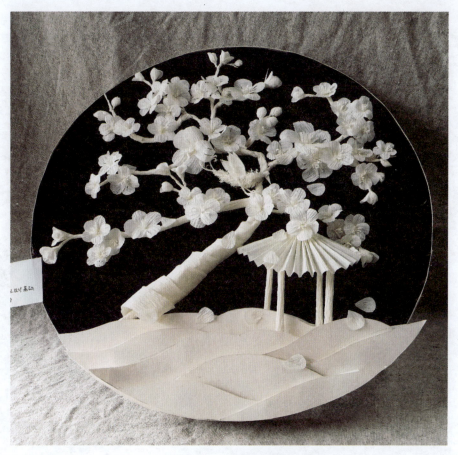

纸塑作品——寒梅(欧丽秋)

点评：该造型设计为纸塑创作作品，以梅花为造型主体，搭配凉亭、落花、流水的场景组合，表现出唯美的画面意境。

整个造型也考虑到了形态要素的点、线、面组合。结合纸张的加工技法，运用纸张的翻折加工手段制造出凉亭屋顶，运用纸张的卷曲加工手段做成树干，水面运用纸面的层叠排列，加之大小不同的梅花共同组合形成具有浮雕式的立体构成作业。

不足之处：梅花作为点形态的排列，显得稍微杂乱了一些，可以再结合自然界梅花花朵的组合规律进行调整。

习作三

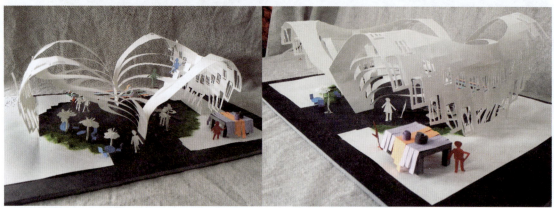

纸塑作品——未来商场（曾珠）

点评：该造型设计为纸塑创作作品，以树木为主体形象，用曲面分割、弯曲加工等手法，形成一个虚实形体相互辉映的造型主体，再辅以人物、桌椅、绿植点缀，运用点、线、面形态要素表达了一个商场的外观造型及商场内部空间分割的场景效果。

场景中的树木主体造型运用省略的艺术手法，将原始树木进行提炼和概括，运用弯曲、剪切的加工手法创造出简约生动的艺术形象。

不足之处：树枝的弯曲造型在连续排列的秩序上有些凌乱，应该注意调整树枝的曲线弯曲程度及高低的秩序排列，使之在视觉上形成形态重复的韵律美感。

习作四

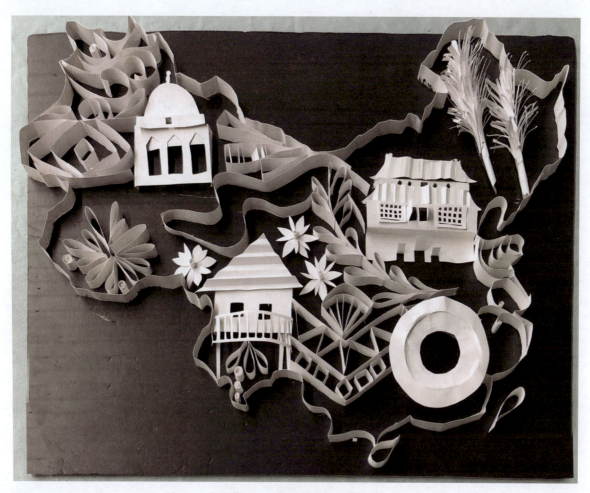

纸塑作品——中国地域建筑（张鑫）

点评：该纸塑作品运用线形态要素概括中国版图，同时结合面形态要素表现不同区域的建筑特点，最后形成点、线、面形态要素综合运用的立体构成作品。在加工方法上运用面材的直线翻折、曲线翻折、剪切制作出建筑的外形；运用插入KT板的方法，将纸条弯曲组合，并将内部区域进行空间划分。该作品疏密关系处理得当，能让人获得简洁的视觉美感。

不足之处：创作者对建筑的理解还比较肤浅，想法非常好，通过不同地域的建筑造型特点表现出地域空间的关系，但并没能真正地概括出地域建筑的特点，还需要结合原始建筑的特点进行高度的概括和提炼，进而创造出更加优美的艺术形象。

立体构成

习作五

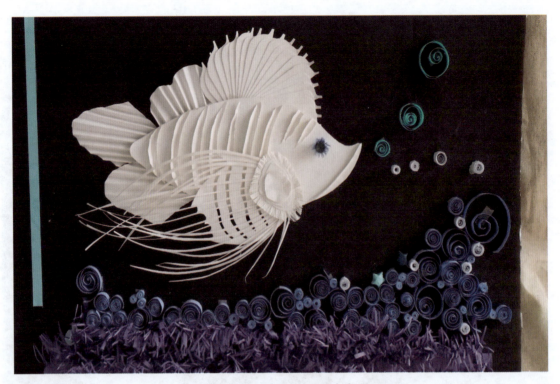

纸塑作品——水里的鱼（胥鸣鸿）

点评： 该作品在表现手法上通过点、线、面形态要素高度概括出鱼的大体形象特征，舍弃其烦琐的细微变化，适当夸张其造型的韵律，使作品富有装饰效果。

在加工手段上，该作品运用直线翻折、切割、卷曲等方法，制作出鱼、鱼草及气泡的立体造型。整件作品以鱼的造型为主体，添加鱼草及气泡，使之更生动地表现出水里的场景效果。

不足之处：鱼草和气泡的组合太过密集，如果能调整疏密、大小排列节奏，则更能增加作品的韵律美感，从而使作品变得更加生动。

习作六

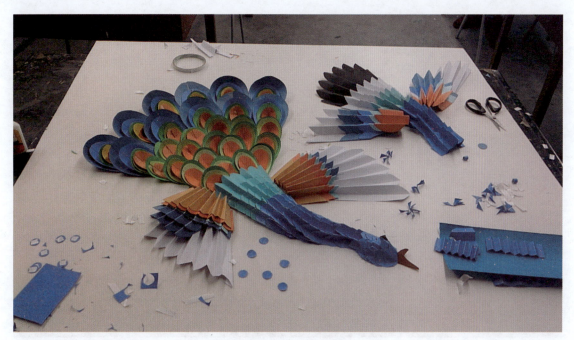

纸塑作品——孔雀（赖新）

点评：该作品是用仿生结构表现自然界物种的一种构成设计，选用纸张材料和面材加工的不同方法，完成对孔雀的仿生造型设计。

在表现手法上该作品将孔雀原形进行高度概括，遵循美的表现规律，对孔雀进行艺术的再创造。

在加工手法上，该作品运用面材的直线瓦楞折加工方法将孔雀的头、脖子、翅膀制造出2.5维度的浮雕效果，再运用面材的曲线卷曲加工，制作出孔雀的尾翼部分。

在形态要素处理上，该作品采用瓦楞折加工方法结合线形态要素提炼孔雀脖子、翅膀部分体感造型及羽毛的片状排列，采用曲面弯曲加工方法结合面形态要素提炼孔雀尾部羽毛的体感造型。

在美的形式法则上，该作品采用重复、渐变的表现规律，同时结合色彩调和表现出了一个造型生动、色彩绚丽的孔雀形象。

不足之处：孔雀的形体构造比较复杂，应该不拘于两种加工形式，可以将面材加工的各种方法综合地加以运用，比如还可以考虑曲线折屈、切割、拉伸、压屈等，使造型更加丰富生动。

立体构成

习作七

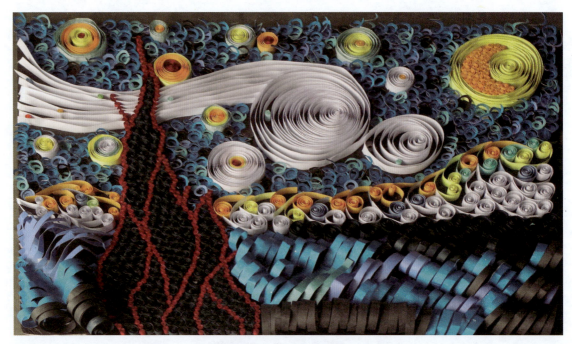

纸塑作品——星空（刘小慧）

点评：这是一件将梵高画作《星空》选用纸张材料，再结合立体的加工手法将其转化为浮雕效果的立体作品。可以看到，创作者较好地保留了原画的构图关系及色调关系，采用纸张的卷曲、弯曲等加工方法制作出不同立体厚度的点形态造型、线形态造型、面形态造型。

该作品将原画中的星空采用圆形图案进行高度概括，并强调了线条的疏密排列、点的大小对比、色调的穿插调和等，使天空看起来既丰富又统一；前面山脉造型采用弯曲的加工手法制作出了连绵起伏的视觉效果。

不足之处：对前面山脉的弯曲加工处理，可以将纸张弯曲的幅度再大一些，并调整山脉高低落差的起伏变化、疏密排列等，从而创作出更加生动、丰富变化的立体山脉造型。

习作八

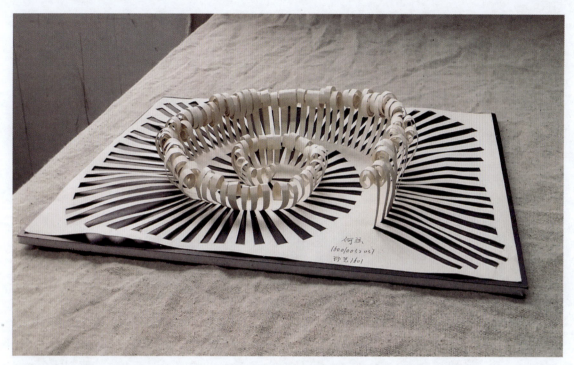

线材立体构成练习（何弦）

点评：这是线的立体构成训练作业。该作品将平面的纸张切割出长短变化的线条，采用卷曲的加工手法制作出高低变化的形态造型；剪切后形成的平面线条和卷曲后变得立体的线条相互辉映，表现出优美柔和的视觉效果；平面放射状的线条与立体的卷曲螺旋线条的构成，很好地表现出了形态与空间的虚实关系。

不足之处：立体的卷曲造型过于密集，如果能调整它们的疏密节奏，就会传达出更佳的视觉美感。

习作九

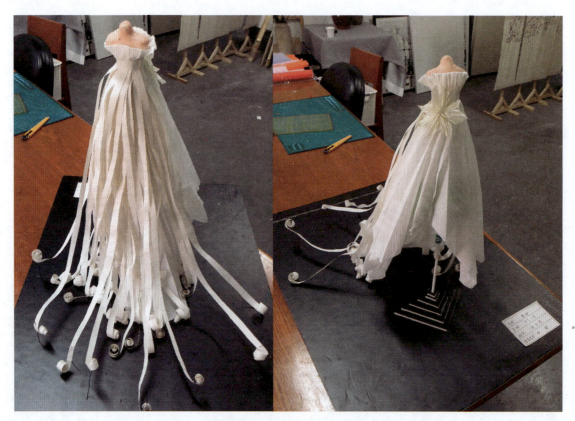

纸塑作品——结婚礼服（张劲悦）

点评：这是运用纸张材料创作的服装造型。从形态要素来看，该作品采用了线、面的形态要素；从加工手法来看，该作品采用了卷曲、直线翻折加工手法。整体造型传达出优雅柔和的视觉效果，拖在地面的卷条利用了纸张柔软的特性，加上卷曲的加工手法，巧妙地把婚纱轻薄飘逸的感觉表现出来；腰部团花造型及抹胸部位褶皱造型，运用直线翻折加工手法凸显出了服装的细节，增加了结婚礼服的庄重与仪式感。

不足之处：在纸张的材质运用上还应该再丰富一些，如拖地的卷纱应该选用质地更为柔软的棉纸；大摆褶皱裙应该选用质地再硬一点的卡纸或其他纸张，这样才能更好地突出翻折的立体感。

习作十

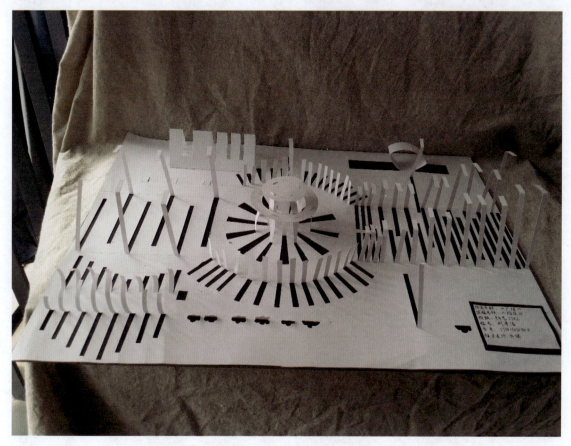

线形态立体构成——广场（刘宇洁）

点评：这是一件选用线形态要素表现的以"广场"为主题的立体造型作业。该作品的整体造型以中心部分建筑为主体，如果以左侧为广场大门，那么从这个视点看，整体造型采用以主体建筑为中心、左右对称的空间结构布局，运用了翻折、卷曲、剪切、插接的加工手法；中心部分建筑采用插接、翻折、剪切的加工手法，使立体造型简洁抽象，很好地表现出了立体形态与空间之间的关系，左右两侧的立体造型采用翻折、卷曲、剪切加工手法，制作出长短变化，再结合曲线、直线的组合排列，传达出形态与空间的虚实美感。

不足之处：整体造型的线条断面尺寸较小，显得纤细了一些，可以调整线条的断面尺寸，使用断面尺寸较大的线材，这样形成的立体构成会有坚实、强而有力的感觉。作品中心部位的建筑，可以改变线条的断面尺寸，使其产生坚实的视觉感受。

习作十一

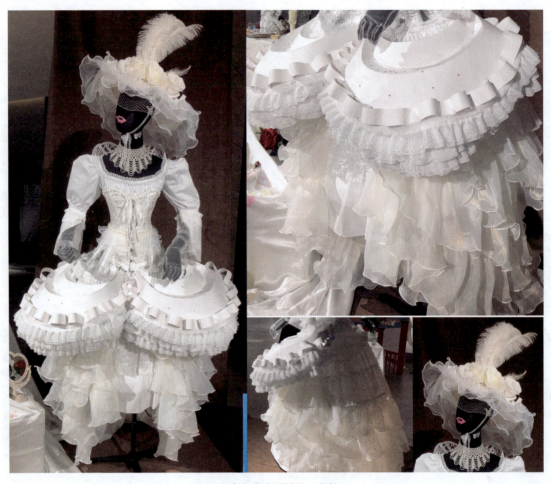

巴洛克女孩造型设计（苏航）

点评：这是学生完成的巴洛克风格服饰造型设计的作品。该作品以夸张的设计手法，将裙子高度概括为简洁抽象的几何形体，采用立体造型加工与手工制作相结合的方法，力求表现巴洛克奢华与浮夸的艺术风格。

作品中，上摆裙部分选用卡纸为主要材料，运用面材加工的曲线面弯曲构成，将复杂的对象进行概括和归纳，制作出简练、夸张的几何曲面造型。在几何曲面立体造型上结合纸条的弯曲加工，制作出高低起伏的曲线立体花边效果，同时选用布面材料，结合直线折屈加工，制作出层面丰富的立体褶皱效果，加之面料的质感，体现出复杂多变的奢华效果。

作品中，腰身部分选用两种不同的纱面质地面料，结合面材加工的直线翻折制作出复杂的立体褶皱；下摆裙部分，选用柔软的纱面布料，采用铁丝做框架，悬挂出六层立体裙摆造型。这两部分与帽子部分都表现出复杂、烦琐的视觉效果，和上摆裙的夸张的几何曲面造型形成鲜明对比。整件作品的造型设计，把巴洛克艺术的浮夸、奢华、激情等传达给了观者，这种把立体造型元素融入到服装设计中的创作具有新颖和视觉震撼的实际功能效果。

不足之处：整体设计过于具象，应该加入更多的抽象元素，如对帽子的帽檐处理，可以选用纸张材料，结合面材加工的多种加工手法进行立体造型设计，制造出简洁、夸张的几何体，在视觉上不仅和裙摆形成上下呼应，而且还能把巴洛克风格表现到极致。

习作十二

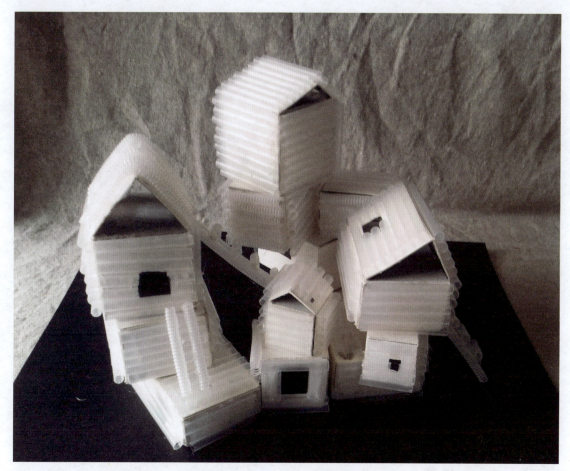

线形态立体构成——房（何橘春，陈香朴）

点评：这是一组建筑的造型设计。从形态要素上看，该作品选用线、面、体、空间进行造型。

这件作品比较明显的特点就是运用了塑料的管状材料。首先运用卡纸材料，结合面材的翻折加工方法制作出大小、高低不同的单个房子造型，再运用疏密组合排列法则，表现出有节奏变化的立体建筑群效果。白色的塑料管状材料以线段的形态铺贴在房子外部，形成凹凸起伏的立体表面，每一根塑料管状材料表面的线圈结构为整个建筑增添了视觉趣味，使其个性突出。

不足之处：整个房子的立体造型过于简单，就是一个原始的方体，如果没有塑料管状材料的介入，整个房子没有什么特点。因而需要在房子的外部造型上多考虑一些变化，比如运用面材的剪切、插接、拉伸等手法在方体的棱线上多做一些凹凸变化以使其丰富。

立体构成

习作十三

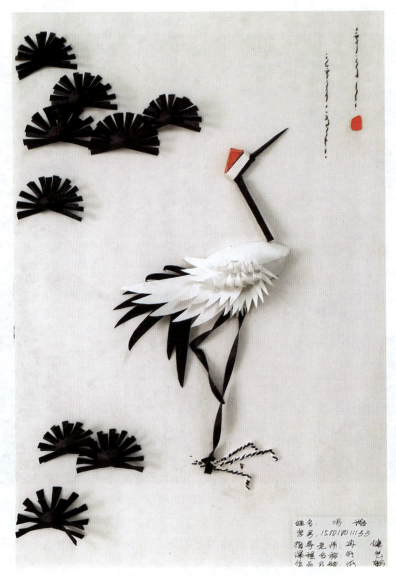

纸塑艺术作品——纸鹤（冯璐）

点评：这是一幅运用仿生结构的造型设计。该作品选用纸张材料对"鹤"进行形体概括和提炼，结合纸张的翻折、剪切、卷曲等加工手法，制作出翘首远望、姿态优美、色彩不艳不娇、高雅大方的"鹤"立体造型。

"鹤"的羽毛提炼简约干练，结合渐变的法则，将其羽毛多层排列，运用卷曲加工手法，将羽毛层层卷曲，传达出蓬松、立体的视觉效果；运用线形态提炼"鹤"的喙、颈、腿及爪，简约生动，特别是腿部的卷曲加工，巧妙地制作出了"鹤"优美高雅的立体造型。作品把这种仙风道骨、高脚独立的"一品鸟"特点表现得淋漓尽致。

作品采用国画的构图方式，右上的章印及文字的加入，使这件立体造型作业变成了一幅立体的国画作品。

不足之处：画面中的松叶全部集中在左边，使得视觉感受有些不平衡，如能在右边中下区域出现一两片就更好了。同时应该注意，右下方的标签破坏了画面的整体效果，不应该出现在画面中。

习作十四

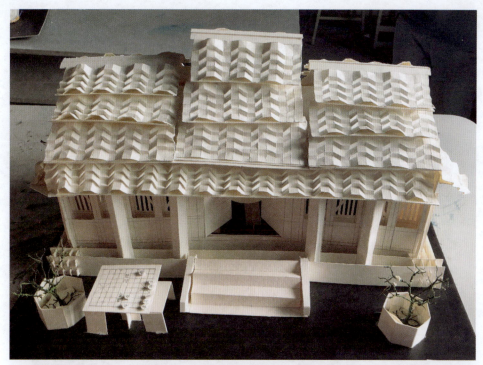

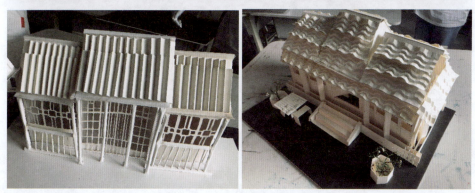

纸艺作品——中式建筑（谈晓庆）

点评：这是一组两种外观样式不同的中式房屋的立体造型设计。该作品结合中式建筑特点，以对称的形式美法则制作出屋檐造型不同的建筑外观造型。在大图中，创作者采用面材加工的直线方台折，制作出立体感极强的屋檐造型。在立体造型设计中，面材加工的直线翻折是塑造立体感行之有效的方法。在组合图的左下图中可以看到，改变屋檐的立体造型效果，就是运用了面材构成的直线瓦楞折，为了丰富屋檐造型，采用两层瓦楞折层积错位构成，创作出与方台折不同的屋檐立体效果。

大图中房屋的大门造型，运用直线翻折制作出入户阶梯、房前四个门柱的立体造型，简洁、立体感强；房屋门窗的造型运用切割的加工手法，结合线形态的提炼制作出门窗图案造型，如果辅以光元素，会加强房屋虚实空间相互辉映的视觉效果。左下图的门前立柱，采用卷曲的加工手法制作；采用纸条穿插编织的方法，制作出丰富的立体窗饰图案效果。

不足之处：可以结合中式庭院建筑的空间格局分布，将面形态结合面材加工的其他手法，制作出庭院的围合开启造型，将墙面与门洞虚实结合，表现出中式建筑注重虚实相生的艺术特点。

立体构成

习作十五

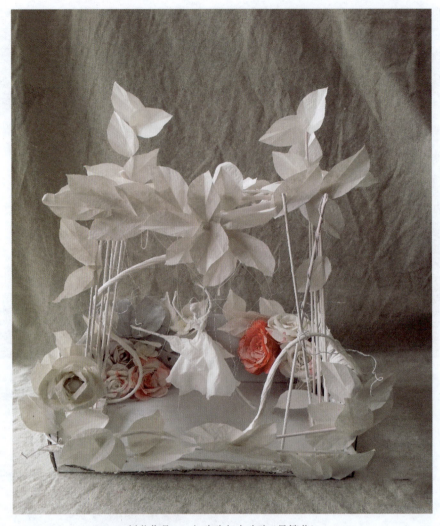

纸艺作品——红玫瑰与白玫瑰（吴繁荣）

点评：这是一件纸塑艺术造型中的景物造型设计，整体造型运用点、线、面形态要素表现，结合纸张的翻折、卷曲等加工手法制作出立体的人物、景物造型。

以人物为中心，辅以以舞台为场景的景物造型设计是仿生结构中的一种。创作者采用纸张材料，制作出一个舞台的立体空间。舞台的顶部，采用纸张材料结合直线翻折立体加工方法，制作出有体感的花叶造型，并将花叶形态重复，运用大小变化、疏密排列的组合方法，创作出舞台的顶部空间。

舞台的台面区域，采用纸张材料结合直面卷曲的加工方法，制作出玫瑰花朵的立体造型，并将花朵重复，运用大小变化、疏密排列的组合方法，围合出舞台台面空间区域，配以白色、红色花朵表达出红、白玫瑰的主题。

不足之处：采用纸张的卷曲、折屈等加工手法创作的舞动的立体人物显得粗略草率了一些，应该结合立体的加工方法制作出更多的细节，进而突出以人物为重点，辅以以舞台为场景的景物造型，这样作品才有主次之分，才会获得更好的视觉效果。

习作十六

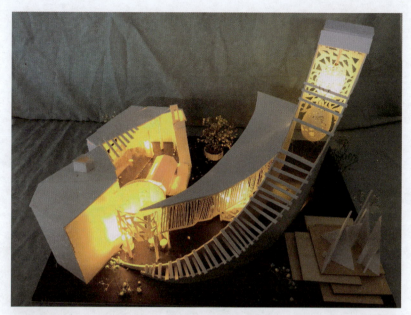

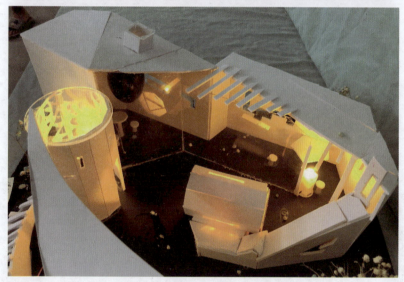

纸塑艺术作品——建筑（郭俊）

点评：在纸材构成中，我们经常使用面材加工手法来生成一些立体造型，比如折屈、切割、拉伸等。这件作品便是学生采用厚纸板材料结合面材翻折、剪切、插接等加工手法完成的立体造型；然后配以光元素，强化了立体造型的空间感，使整件作品从一个基础的作业训练上升到一个完整的建筑设计。

在该作品中，建筑的外观采用直线翻折和曲面弯曲，制作出直线面的、不规则的立体造型与柔和的曲面体的组合对比，同时运用线形态分割面体，形成实体与虚体之间的组合构成。创作者采用鹅蛋雕刻成白色、黑色灯罩，不仅为整件作品添加了点形态元素，同时也为每个小空间增加了光影的情趣。

不足之处：内部小空间的鹅蛋灯太大了，如果能控制一下大小效果会更好。

习作十七

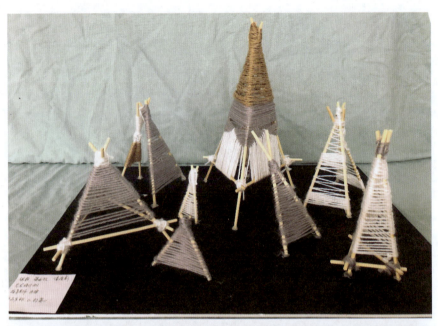

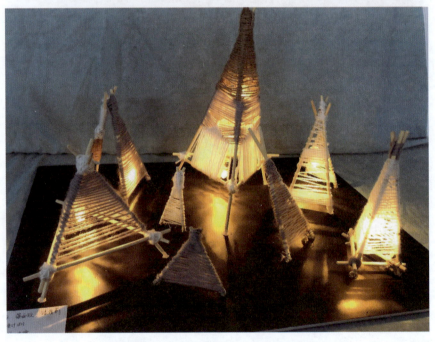

线形态立体构成——村落（蒲雨欣，温俊莉）

点评：这是一件线材立体构成作品。创作者选用灰色、白色毛线与麻线为材料，结合牙签做造型框架，制作出大小不同的三棱锥立体造型；然后通过大小、高低的组合排列，制作出某个村落的局部场景，再加入光元素，使光透过毛线缝隙，利用光对空间的分割作用，制造出温馨的光晕效果，增添了村落的人气。

不足之处：可以将每个三棱锥造型上的线条间隔做出一些有规律变化的排列，比如按渐变秩序排列或是通过一些线条交叉形成某种韵律等，都可以为整件作品添加更好的视觉效果。

习作十八

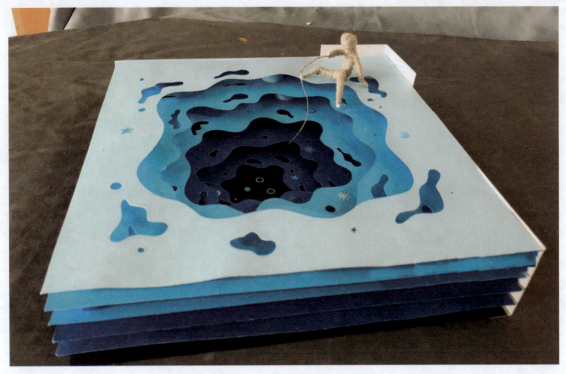

纸塑艺术作品——海（黄佳林）

点评：在体的立体构成中，常采用线面加厚、切割积聚的方法。该作品便是通过线面加厚的方法，将面形态层积叠加，使面形态增加其厚度，给人厚重的感觉，从而产生体的感觉。

在每一层面形态上，创作者采用切割的方法，切割出具有曲线特点的海洋、海浪外部造型，在每一层的四周剪切出鱼、气泡及其他海底生物的外部造型；中间镂空的海浪外部造型由下往上逐渐增大，每层之间保留一个高度，使层面逐渐加高，从上往下看，形成了立体感很强的透视空间，加上蓝色色彩的逐层加深，更强化了这个透视空间的深度。

从形态要素来说，该作品点、线、面、体、空间等都考虑到了，特别是最上面一层设置了一个钓鱼的人物，使整件作品变得更加生动。

不足之处：由于是通过每层面的加高来使线面加厚，进而产生体的感觉，因此在每层面之间为了加高的支撑物便裸露出来了，如果能将其设计为海洋生物中的某个组成部分那就更完美了。

立体构成

习作十九

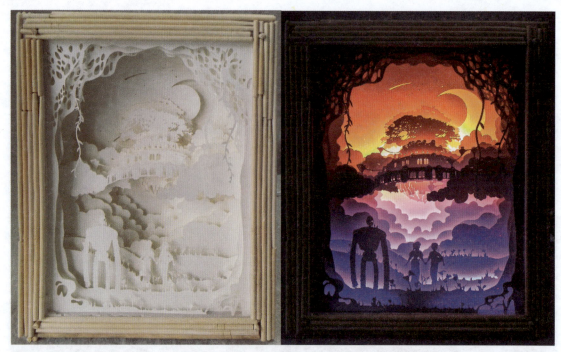

纸塑艺术作品——装饰灯（向建武，杨宇）

点评：该作品是选用纸张材料，结合直面立体构成的层面排列，运用剪切的加工手法制作出的装饰灯立体造型，可以应用于家居陈设装饰。

灯的内部，由多层纸张精心雕刻出人物、树木、草地、花丛、山脉、云朵、建筑、月亮、星空等，借用层面的排列制造出立体的画面，画面中大量运用曲线面元素，使画面传达出柔和、温馨的视觉效果。在形态要素上，该作品注重点、线、面的组合，采用剪切的手法塑造出大小不一的树叶的虚形，穿插垂下的树叶实形。该作品抓住自然形象的特征，采用面形态进行高度概括，制作出一种超越自然形态的装饰造型，给人以美的视觉享受。

画面的构图值得一提：在画面中部，将主体建筑和云朵连成一线，巧妙地分化出上、下两个区域，结合光源的不同色彩，将画面强化出天上和人间的不同空间；然后结合色调的对比关系，打造出天上琼楼玉宇、地上人间天堂的视觉盛宴。

这个作品非常完美，无论是画面造型概括，还是灯光的运用，可以说是零瑕疵。

不足之处：外面的装饰匣子稍显粗糙烦琐，特别是断条的连接，显得不精致。可以结合板式结构的装饰框匣进行装饰，使画面内容更完美地呈现出来。

习作二十

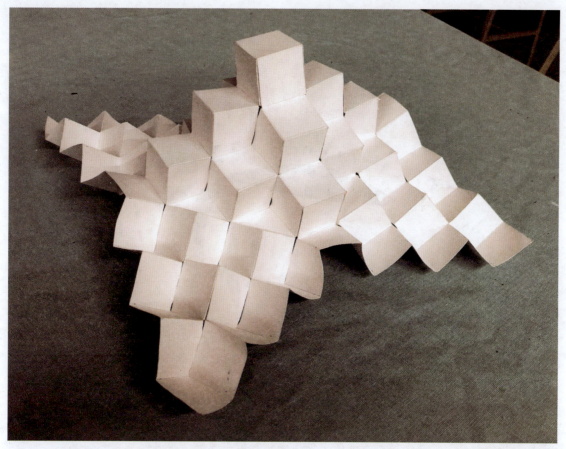

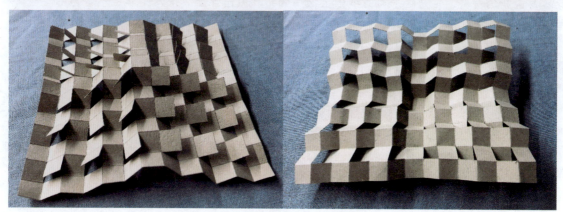

三维立体的转化训练（何苗）

点评：这是一个立体感非常强的三维立体造型。该作品结合面材的直线翻折、剪切加工手法，将一张平面的纸张转换为三维的立体造型。

一方面，该作品以采用翻折、剪切加工手法制作出的立体方形为单元形进行重复，同样利用翻折、剪切将单元形逐渐凸出加高，产生强烈的体感特征。令人惊叹的是，这是用一张平面纸完成的，如果换成尺寸更大的纸张，还可以将形态变得更高。这种三维体验是令人兴奋的！

另一方面，该作品有着非常丰富的虚形空间。我们可以看见若干个方形的单元体将空间分割成若干个小的空间，进而产生丰富的虚体造型，这就是看不见却能让我们感知的心理空间。

不足之处：该作品虽然立体感很强，但是单元形体缺乏变化，稍显单调。如果能在形体上改变其比例、大小，将会获得更好的视觉效果。

立体构成

习作二十一

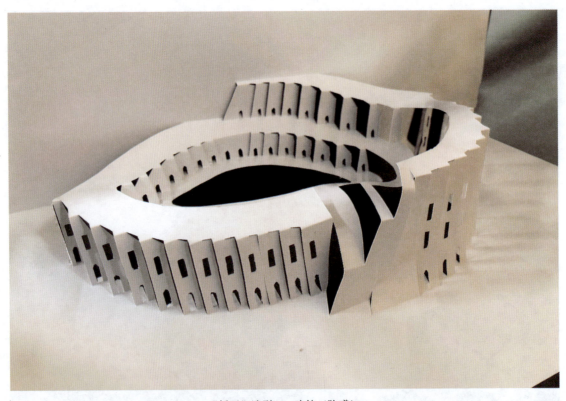

"折开"造型——建筑（陈曦）

点评：通常我们在选择纸张材料制作立体造型时，首先想到的是浮雕效果，在二维的造型材料中，纸是最容易翻折的材料，但是在平面的纸张上仅用翻折就做出浮雕效果却是非常不容易的。因而在翻折的造型中，常结合使用切口来制作更为丰富的立体形态。

一张纸通过对折后形成的折线称为基底折线，相对于折线形成的两个相互垂直的折线面称为基面。在基面和基底折线上通过剪切、翻折创作出的立体形态就称为"折开"造型。

该作品便是采用两片基面、一条基底折线的"折开"造型，整体造型是高度概括的几何形体，在翻折的侧面剪切出线、点状方形小块，构造成虚的形体；在翻折的平面保持面的完整形态，使几何造型的两个面形成鲜明的虚实对比。

不足之处：在造型的正前方，有3块断开的折屈线块特别突出，不知作者是想表现什么？如果是想做出某些变化，可以考虑与两侧的联系，比如形成由高、低、高的形体渐变。

习作二十二

纸塑艺术作品——建筑（彭慧琳，丁梅）

点评：这是一件积聚构成的立体造型作品。该作品在表现形式上的主要特征为：一是形象的重复美；二是形象之间在整体上形成韵律美。这些积聚造型，采用的是重复形，它们之间表现出统一的秩序，给人和谐一致的视觉美。因为是无盖无底的方体，整体造型表现出丰富的空间变化，在光元素的影响下传达出更生动的空间关系。

不足之处：在整体关系上既要注意形象的完整性，又要有适当的变化。对于形象大小的安排，要有适当的比例，如在高低、长短、疏密关系上，要错落穿插，形成第一、第二、第三等秩序。该作品的形象过于统一，可以有些变化，从而使整体造型变得更加生动。

立体构成

习作二十三

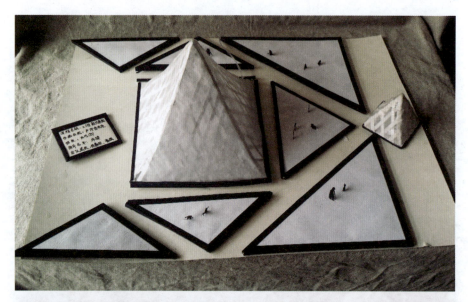

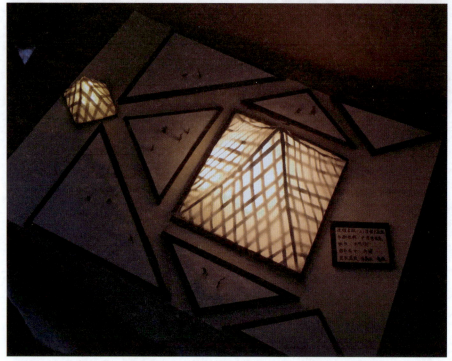

<center>点线面综合训练——建筑（徐鑫浪，资媛）</center>

点评：该作品是以著名建筑卢浮宫为对象，选用纸张材料，结合线条的交叉编织方法，制作出主体建筑的框架，并在外面铺贴上透光性较好的和纸，使内部空间若隐若现地呈现出来。可以看出，整体造型是提炼三角形的形态，并将其形象进行重复，同时注意调整形象的大小变化、人物的疏密组合，使之传达出一定的节奏美感。此外，在建筑中加入光元素，柔化了三角形带给人的尖锐视觉感受。

不足之处：卢浮宫主体建筑内部的线框结构，在统一的前提下，应该做出适当的变化，可以调整线条的疏密节奏，由下到上渐变排列，以获得三棱锥的透视效果。同时，地面材料可以考虑使用镜面材料以强化倒影效果，使作品产生出新的空间。

习作二十四

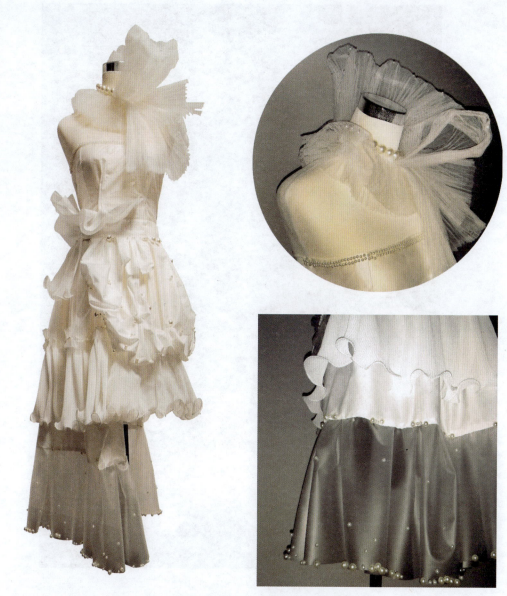

"Imperfect—不完美"服装设计之礼裙造型设计（郭翀）

点评：该作品以服装为表现对象，包括礼帽、脖饰、裙身、裙摆等组成部分，意在表现日本侘寂美学。

该作品的色调统一为白色，体现出整件作品的简洁素雅之感，整体形态上形成了点、线、面相结合的形态要素。其中，裙子的脖饰造型和裙身造型采用多种不同材质的面料，结合面材加工的直线折叠，制作出有立体效果的褶皱纹理；同时在裙装上辅以大小不同、疏密有序的珍珠点缀；裙身的裙边采用卷曲的加工手法制作出连续起伏的凹凸效果，并有意将脖饰、裙摆设计成相互错开、不规则的褶皱样式，使其在视觉上达成均衡。该作品利用不同材质的特性使裙子在视觉上呈现多样的变化，从而体现出"Imperfect—不完美"的理念。

不足之处：在多层裙边的立体褶皱上可以考虑运用较硬的布料，甚至可以考虑使用纸张材料。如果能制作出造型倾向于几何曲面的立体卷边效果，则能更加突出非常规、不完美的设计美学含义。

立体构成

习作二十五

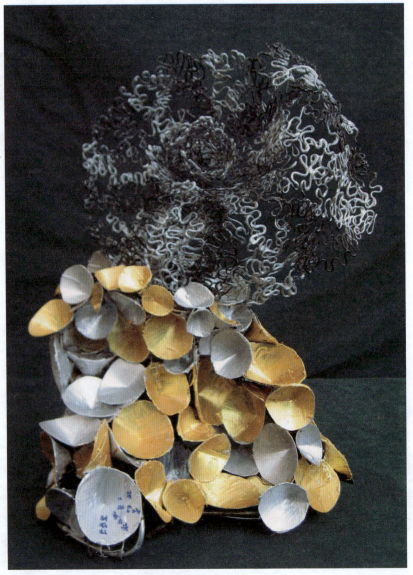

材料的使用——花（胡丽虹）

点评：这件习作和前面习作的明显不同之处在于：使用了不同的材料完成立体造型。该作品以"花"为标题，使用铁丝材料制作出花朵的造型，将铁丝喷上不同深度的灰色表现出花瓣的层次变化；对于花的底座造型，采用粗铁丝做框架，将纸张材料卷曲成圆锥的立体造型，将其粘贴在铁丝上，再喷上金粉、银粉制造出金属的材质特性，使人产生金属材质的错觉。

不足之处：对于铁丝做的花朵和假象的金属圆锥，在形态的大小组合上应该有适当的比例，如果在高低长短和疏密关系上做出适当的调整，则可以使之产生节奏的美感。

练 习 题

结合前面章节所学知识，综合完成一件立体造型作品。

可以从两个方面选题：一是考虑点、线、面、立体、空间等形态要素，探讨表现立体构成造型的共性基础问题；二是可以关注制作作品时所需的材料，侧重表现不同材料的特性和所需的不同加工手法。

思 考 题

在本章所列举的学生习作中，有表现点、线、面、体等的基础造型设计，有表现蕴含作者创作思想的立体造型设计，结合本书内容，思考：

1. 学习立体构成的最终目的是什么？
2. 在实际的立体造型创作活动中，应该怎样结合立体构成的相关知识去表现个人作品的创作思想？

参考文献

[1] 朝仓直已.艺术·设计的立体构成:修订版.林征,林华,译.南京:江苏凤凰科学技术出版社,2018.

[2] 王丽云.空间形态.南京:东南大学出版社,2010.

[3] 维婷.立体构成.重庆:西南师范大学出版社,2016.

[4] 赵殿泽.立体构成.沈阳:辽宁美术出版社,2000.

[5] 马蜻.构成设计.北京:清华大学出版社,2018.

[6] 董冰峰.另一种电影[J].当代艺术与投资,2010(4):4.

[7] 毛莉莲.限制即特色:从折纸片谈开去[J].电影艺术,1986(7):55-58.